增添角色魅力的上色與圖層技巧

角色人物の電繪上色技法

kyachi 著

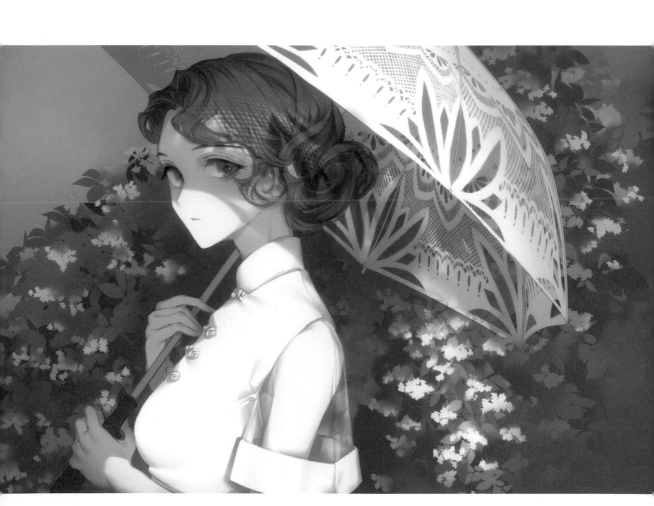

前 言

首先，我要謝謝你買下了這本書。

本書配合 Photoshop 目前（2021 年）最新的功能，修改了所有繪圖過程的內容。

為了畫出能夠向他人傳遞訊息的插畫（不限於角色插畫），我們必須了解各種與繪圖相關的資訊，仔細找出適合自己的東西或是想達到的目標，並且加以整合。

可能有很多人雖喜歡搜集資料，卻認為自己不擅長整合。然而，電腦繪圖本身可以做到的事比手繪還多，當然必須操作或記憶的知識也會跟著變多。

如果你的目標是成為一名專業人士，而不只是玩票性質的話，掌握這些資訊並作為技術加以活用，都是繪製插畫時經常被要求的條件。

應該有很多人都希望能盡快開始繪製作品，想要從頭到尾都畫得又快又有效率吧。想要提高效率，首先該做的是區分並整理出自己做得到、做不到、了解、不了解的事有哪些，理解並有所自覺是很重要的事。

本書將在繪製動漫角色的過程中，依序說明最基本的必備知識、繪畫技巧以及思考方式。

如果你是剛接觸電腦繪圖的新手，建議先閱讀前半部的相關知識，以及著重於講解電腦繪圖基本技巧的「動畫上色」過程。

已經熟悉電腦繪圖，卻總是難以擴展表現力的人，除了要閱讀繪畫過程之外，建議重新學習基礎素描、色彩基礎知識。素描不僅可以磨練繪畫基本功，還能鍛鍊觀察力，幫助我們研究不同的畫風；色彩的基礎觀念不只代表顏色本身，還能透過色相、彩度、明度這些要素，學會如何發想各式各樣的色彩搭配。

我將自己目前有能力傳授的內容，盡可能地傾注於這本書中。然而，這並不代表有了這本書就能精通所有技術。畢竟，你之所以會接觸這本技法書，是出自於「渴望精進畫技」的心情。為此，你應該隨時思考自己需要什麼，並且勇於挑戰，這樣才能有所成長。

非常感謝參與本書製作的所有人。

除了閱讀這本書之外，還請多多接觸各種知識。我衷心期盼你能因此而打開繪畫的眼界。

kyachi

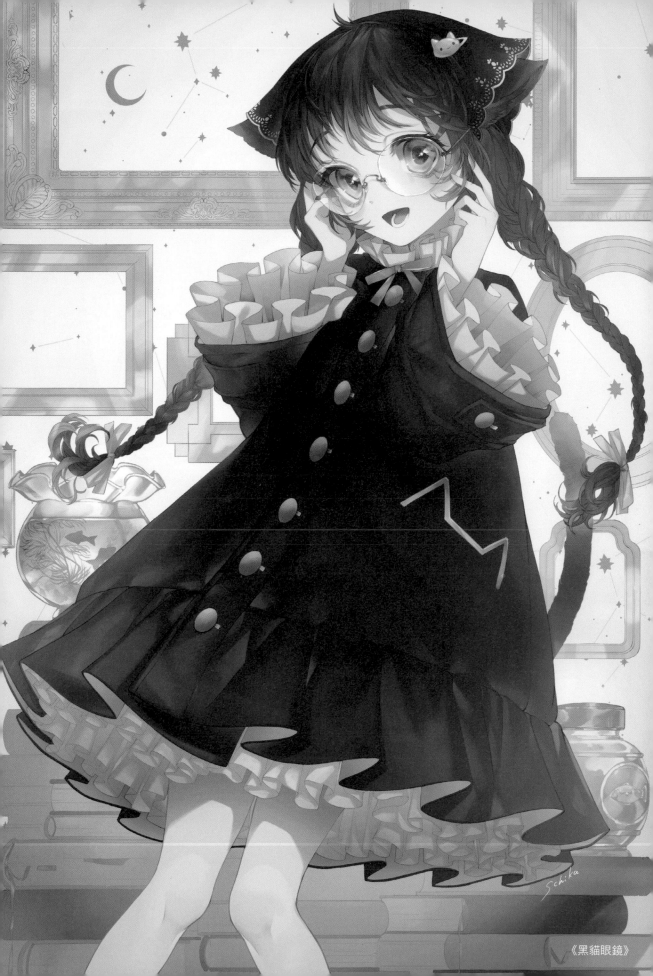

《黑貓眼鏡》

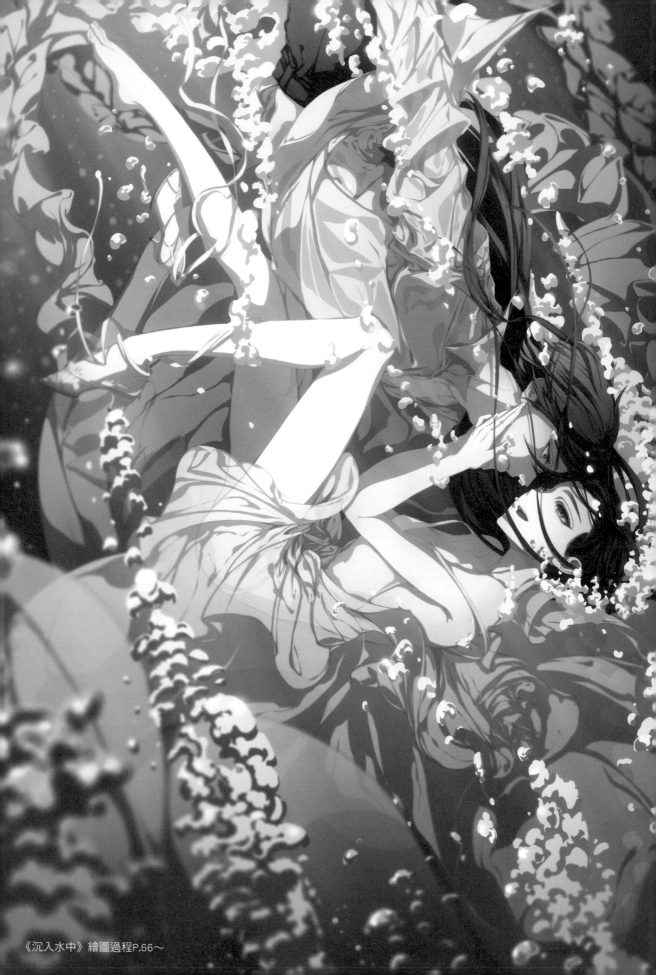

《沉入水中》繪圖過程P.66～

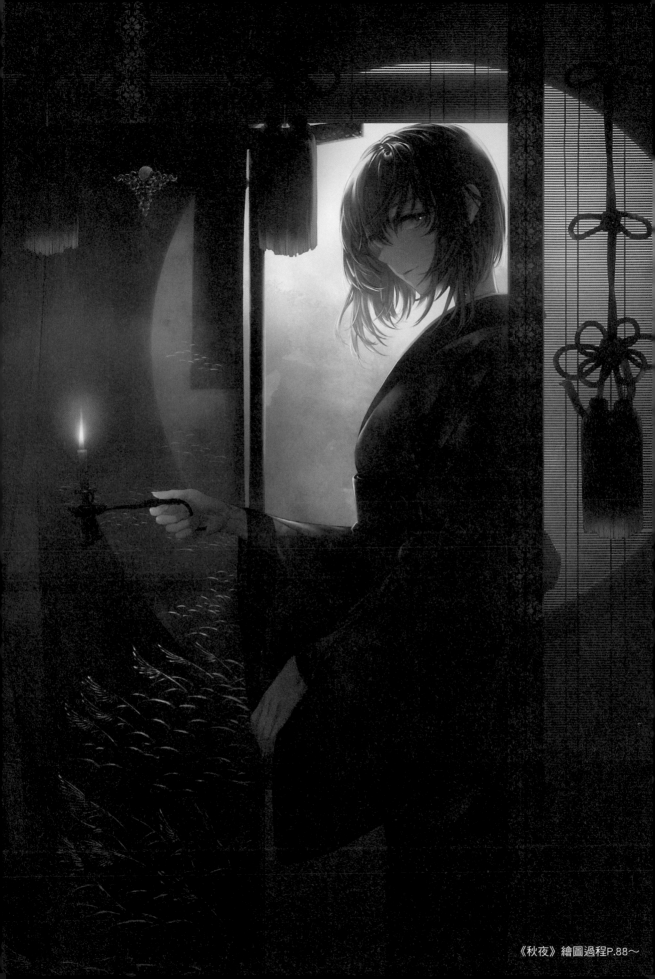

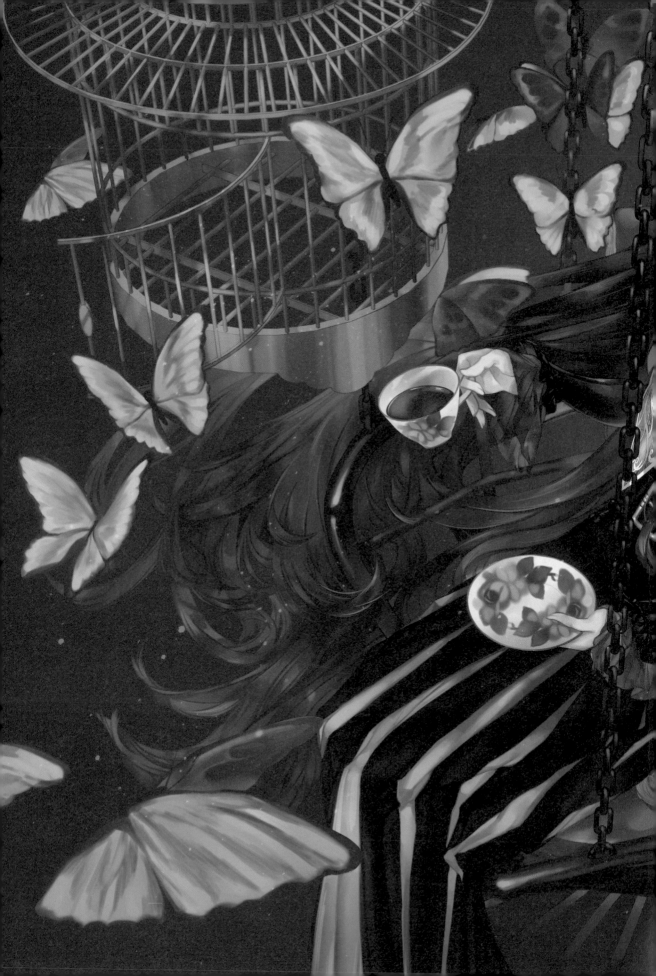

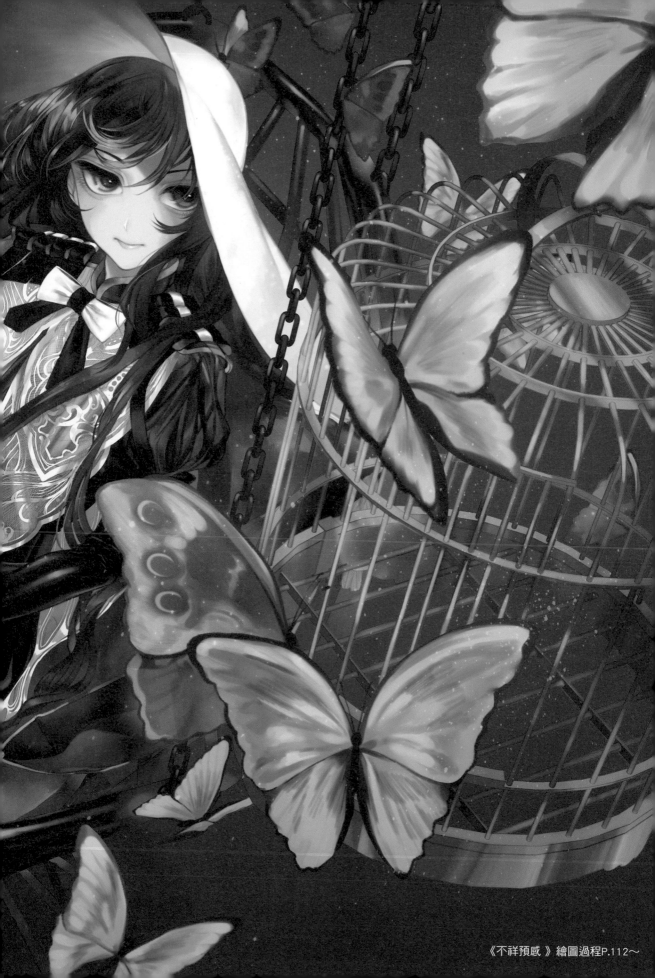

《不祥預感》繪圖過程P.112〜

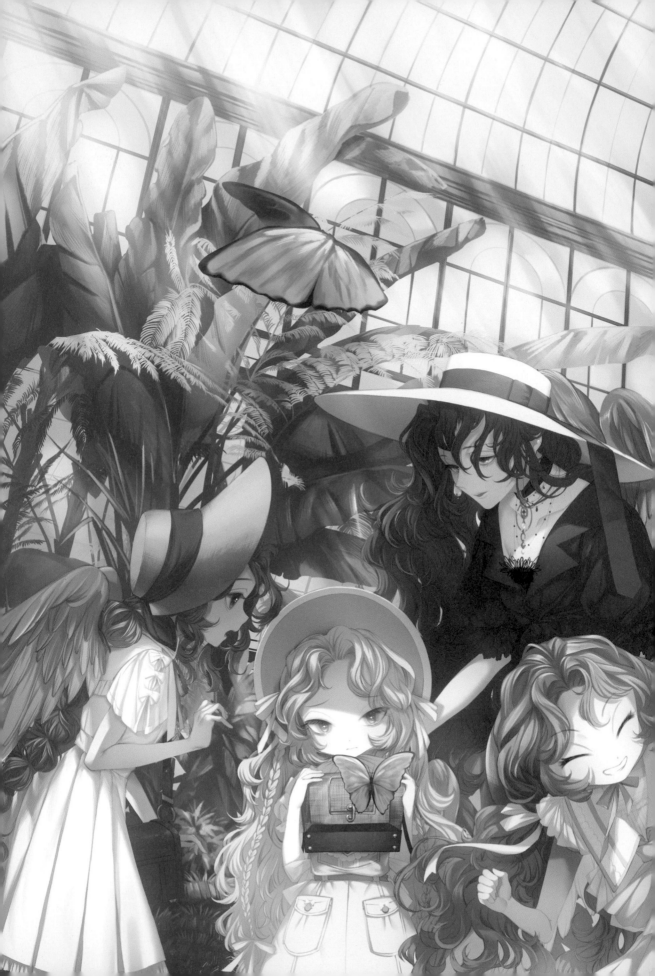

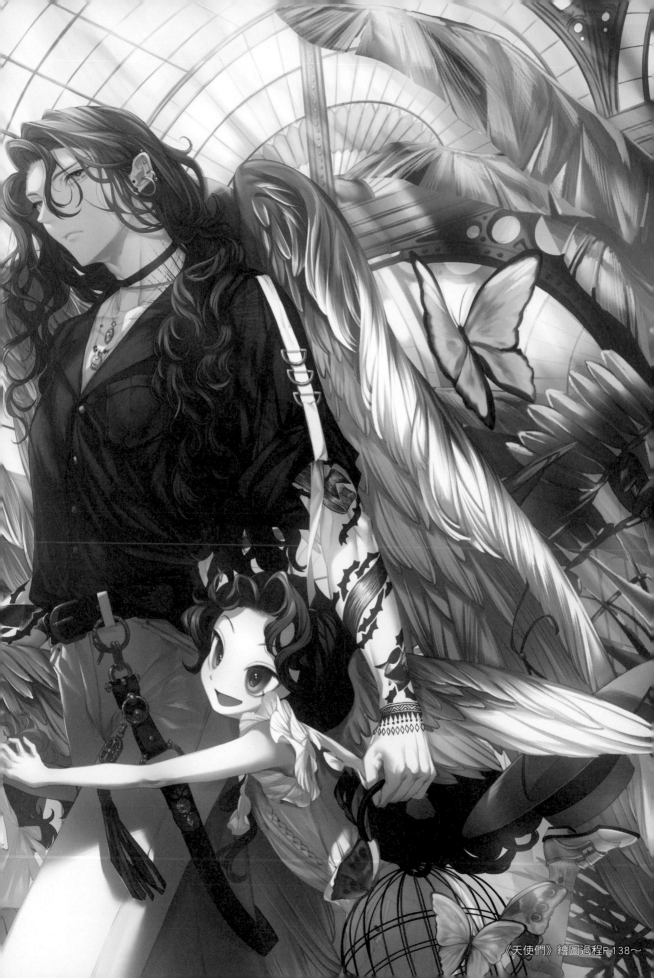

Contents

CHAPTER 1 色彩基礎

CHAPTER 2 光影

CHAPTER 3 塑造角色個性的顏色

本書的使用方法

CHAPTER 1〜3
基本觀念

開始上色之前，先為你講解必須了解的基本知識。CHAPTER1為色彩原理與配色，CHAPTER2為光影的表現，CHAPTER3是繪畫技巧介紹，學習如何將CHAPTER1及2中學到的知識運用於人物插畫中。

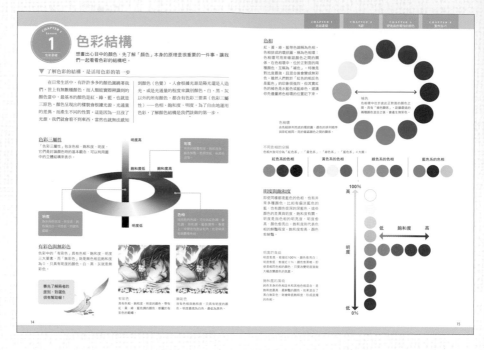

CHAPTER 4
繪畫過程

此章分為「動畫上色法」、「材質上色法」、「厚塗上色法」、「遮色片上色法」4種上色方式，介紹作者實際繪製作品的過程。

活用CHAPTER1〜3的繪畫知識，針對該如何更有效率地表現作品，進行詳細的解說。

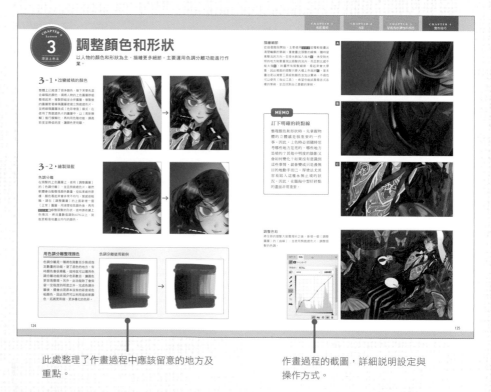

此處整理了作畫過程中應該留意的地方及重點。

作畫過程的截圖，詳細說明設定與操作方式。

※本書講解的範例繪圖過程，使用Adobe Photoshop 2021（以下簡稱Photoshop）作畫。

※在功能方面，Photoshop以外的其他繪圖軟體大多都能以相同方式作畫。但在細部設定上仍有差異，因此請依照各軟體的使用方式進行操作。

CHAPTER
1
—
色彩基礎

為了將色彩的力量發揮到極致，
必須對色彩有充分的了解。
一起學習色彩與配色的基本知識吧。

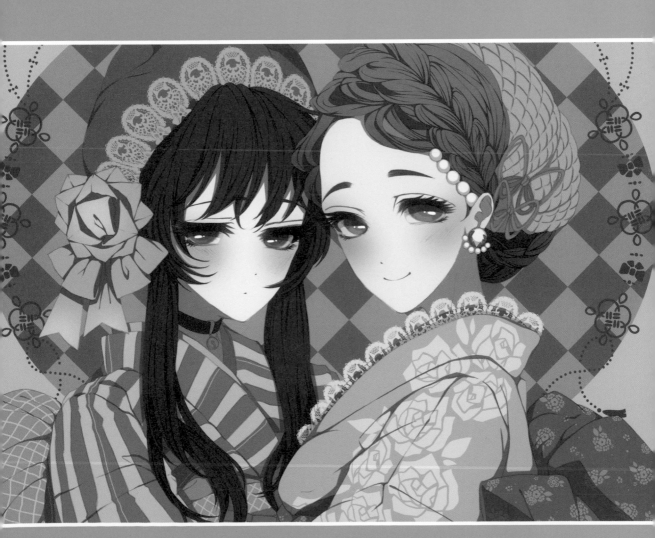

色彩結構

想畫出心目中的顏色，先了解「顏色」本身的原理是很重要的一件事。讓我們一起看看色彩的結構吧。

▼ 了解色彩的結構，是活用色彩的第一步

在日常生活中，有許許多多的顏色圍繞著我們。世上有無數種顏色，而人類能實際辨識到的顏色當中，最基本的顏色是紅、綠、藍，也就是三原色。顏色呈現出的樣貌會根據光源、光通量的差異，而產生不同的性質。這是因為一旦沒了光源，我們就會看不到東西，當然也就無法感知到顏色（色覺）。人會根據光源是陽光還是人造光，或是光通量的程度來識別顏色。白、黑、灰以外的所有顏色，都含有色彩三要素（色彩三屬性）——色相、彩度、明度。為了自由地運用色彩，了解顏色結構是我們該做的第一步。

色彩三屬性

「色彩三屬性」包含色相、彩度、明度，它們是討論顏色時的基本觀念，可以利用圖中的立體結構來表示。

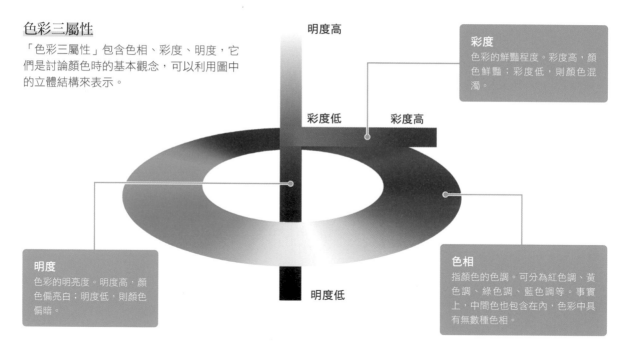

明度高

彩度
色彩的鮮豔程度。彩度高，顏色鮮豔；彩度低，則顏色混濁。

彩度低　　彩度高

明度
色彩的明亮度。明度高，顏色偏亮白；明度低，則顏色偏暗。

明度低

色相
指顏色的色調。可分為紅色調、黃色調、綠色調、藍色調等。事實上，中間色也包含在內，色彩中具有無數種色相。

有彩色與無彩色

色彩中的「有彩色」具有色相、彩度、明度三大要素，而「無彩色」則是無色相且彩度為0，只具有明度的顏色。白、黑、灰就是無彩色。

事先了解兩者的差別，對選色很有幫助喔！

有彩色
具有色相、彩度、明度的顏色。帶有紅、黃、綠、藍色調的顏色，都屬於有彩色的範疇。

無彩色
沒有色相與彩度，只具有明度的顏色。明度最高為白色，最低為黑色。

色相

紅、黃、綠、藍等色調稱為色相。色相排成的環狀圖，稱為色相環；色相環可用來確認顏色之間的關係。在色相環中，位於正對面的兩種顏色，互稱為「補色」。特徵是對比度最強，且混合後會變成無彩色。雖然人們對於「紅色的相反色是藍色」的印象很強烈，但其實紅色的補色是水藍色或藍綠色。建議你先盡量將色相環的位置記下來。

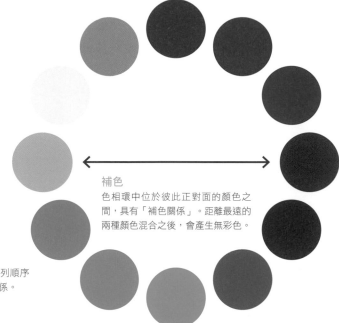

補色
色相環中位於彼此正對面的顏色之間，具有「補色關係」。距離最遠的兩種顏色混合之後，會產生無彩色。

色相環
由色相排列而成的環狀圖，顏色的排列順序與彩虹相同。用於確認顏色之間的關係。

不同色相的分類

色相大致可分為「紅色系」、「黃色系」、「綠色系」、「藍色系」4大類。

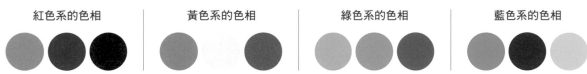

| 紅色系的色相 | 黃色系的色相 | 綠色系的色相 | 藍色系的色相 |

明度與彩度

即使同樣都是藍色的色相，也有非常多種顏色，比如有偏淡藍色的藍，也有顏色很深的深藍色。這些顏色的差異與明度、彩度有關。明度是指色相的明亮度，明度愈高，顏色愈亮白。彩度則代表色相的鮮豔程度。彩度愈高，顏色愈鮮豔。

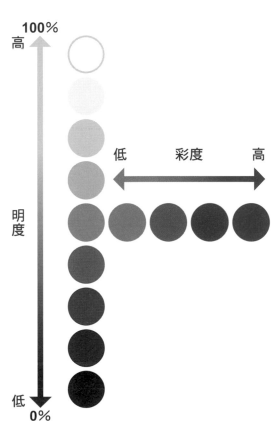

明度的高低

明度愈高，愈接近100%，顏色愈亮白；明度愈低，愈接近0％，顏色愈黑暗。即使是相同色相的顏色，只要改變明度就能大幅改變顏色的氛圍。

彩度的高低

純色本身的色相並未和其他色相混合，是彩度最高，最鮮豔的顏色。如果混合了黑白無彩色，則會降低彩度，形成混濁的色相。

混色（RGB 與 CMY）

CHAPTER 1
Lesson **2**
色彩基礎

我們必須具備混色的相關知識，才能調配出喜歡的顏色。接下來將學習加法混色的三原色（RGB），以及減法混色的三原色（CMY）。

▼ 將顏色混合，調出心目中的理想顏色

所謂的混色，是指將兩種以上的顏色加以混合，製作出另一種顏色，以這種方式調製而成的顏色就稱為混色。我們人類在平時的生活中，大約能看到一萬種以上的顏色。如此多種的顏色，可透過人類所認知的三原色調製而成。也就是說，透過不同的混色方式，我們就能製作出自己心中的理想顏色。混色分為兩種方式。一種是電視採用的加法混色，利用色光調出比原本更亮的顏色，另一種則是顏料採用的減法混色，利用顏料調出比原本更暗的顏色。

加法混色

加法混色是透過紅、綠、藍的混色來表現色彩的方式。紅、綠、藍三色每一次加入色光，就會產生比原本還明亮的顏色，因此又稱為色光三原色（RGB）。特徵是將三原色混合疊加，並調整通光量後會產生白色；而且透過三原色的組合搭配，或是調整通光量的強弱，就能重現各式各樣的顏色。

加法混色中的三原色
R ■ Red（紅）
G ■ Green（綠）
B ■ Blue（藍）

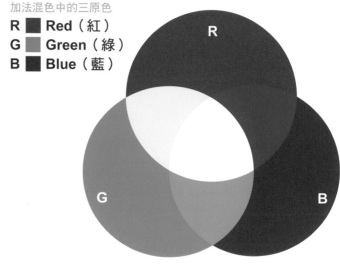

一般印刷品
採用CMYK混色。

減法混色

減法混色是透過青色、洋紅色、黃色的混色來表現色彩的方式。青色、洋紅色、黃色混色後，會產生比原本還暗的顏色，因此又稱為色料三原色（CMY）。三原色的特徵是全部疊加後，會產生黑色（Key Plate），但它並不是全黑的，而是很暗的灰色。作者平時主要以CMYK來管理與調整色彩。

減法混色中的三原色
C ■ Cyan
M ■ Magenta
Y ■ Yellow
K ■ Key Plate

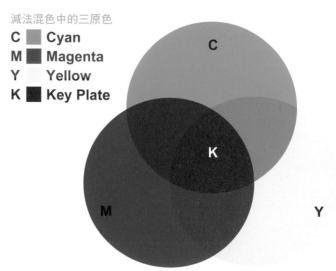

CMY 調色法

讓我們試看看用減法混色來混合顏色吧。將兩種已經過混色的顏色再次混合，顏色之間的差距就會愈來愈小。

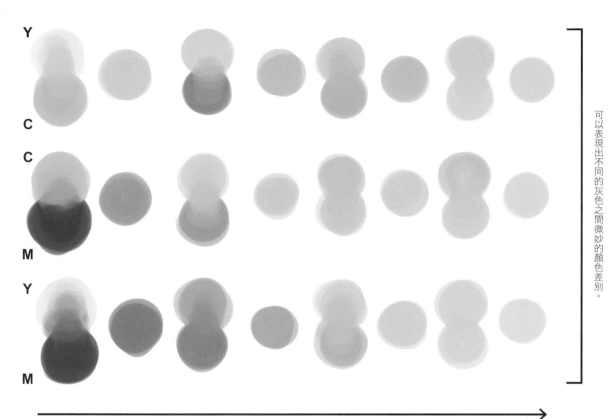

可以表現出不同的灰色之間微妙的顏色差別。

隨著混色次數增加，彩度會降低，色彩差距減少。

漸層調色法

除了利用混色來調製顏色之外，還能透過改變彩度或明度來製作顏色。

彩度不同，明度相同

彩度相同，明度不同

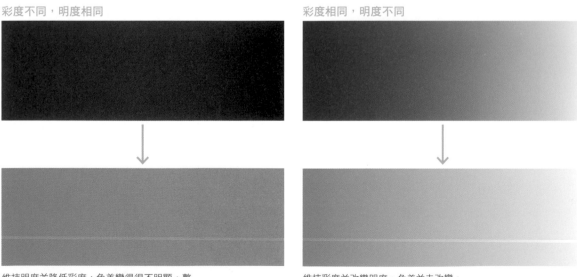

維持明度並降低彩度，色差變得很不明顯，整體形成偏灰色。

維持彩度並改變明度，色差並未改變，但整體變成淡色系。

色調與配色

不同顏色搭配出來的結果，會帶給人截然不同的印象。「色調」是選色時的基準，讓我們一起學習色調相關知識吧。

▼ 了解色調的觀念，才能表現出符合想像的顏色

色調是指根據顏色的明度和彩度所區分的顏色系統。具體來說，色調指的是高調與樸素、明亮與黑暗之類的顏色調性（色調）。在顏色性質上，通常我們會對於紅、黃、綠、藍色的色彩差異（色相）更有印象，但其實色調也會對顏色帶

來很大的影響。也就是說，理解色調的意義後，就能透過調整顏色的明亮程度（明度），以及色彩的強烈程度（彩度），將印象中的顏色表現出來。

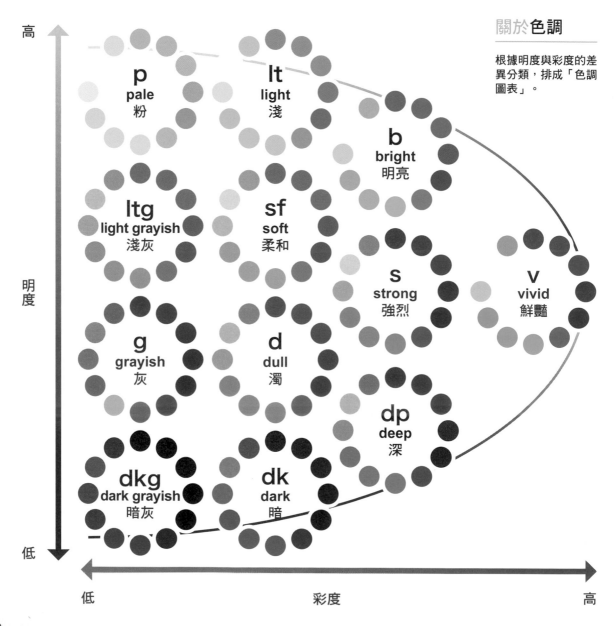

關於色調

根據明度與彩度的差異分類，排成「色調圖表」。

高

明度

低

低　　　　　彩度　　　　　高

p
pale
粉

lt
light
淺

b
bright
明亮

ltg
light grayish
淺灰

sf
soft
柔和

s
strong
強烈

v
vivid
鮮豔

g
grayish
灰

d
dull
濁

dp
deep
深

dkg
dark grayish
暗灰

dk
dark
暗

▼ 活用色調的配色技巧

配色技巧相當多元，可以搭配類似的色調，或是完全相反的色調。

同色調配色

粉色調

在白色中混入少許純色，是一種細緻清新的配色。統一使用淡粉色，可營造出清新可愛的氛圍。

暗色調

雖然看起來很清楚，卻有一股污濁的厚重感。在純色中混入黑色，屬於昏暗又低調沉穩的配色。

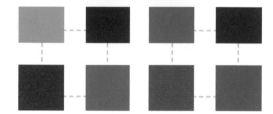

相似色調配色

搭配彼此相鄰的色調，改變明度和彩度，在意象上不會產生太大變化的配色。

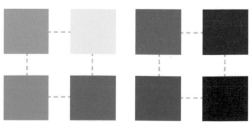

對比色調配色

搭配距離較遠的兩種色調，比如粉色搭配深色，使畫面更加強烈，形成明度和彩度互相對照，且具有強弱變化的配色。

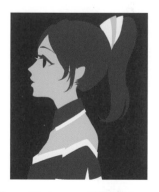

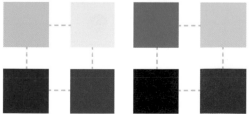

同色相配色

搭配在色相環中位置相同的顏色，是易於展現完整性與統一性的配色。

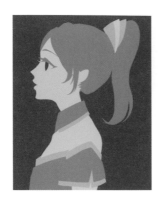

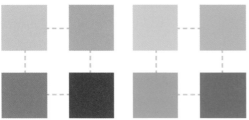

相似色相配色

色差相近的顏色組合具有共通性，因此更容易調和，是一種會隨著不同色相而改變意象的配色。

中差色相配色

因為顏色在色相環中的位置相距甚遠，難以營造統一感。即使是相似色調或對比色調，還是很難改變色彩的意象。

補色配色

色相環中位在正對面的顏色搭配。尤其是鮮豔色調的補色，特別容易引人注目。

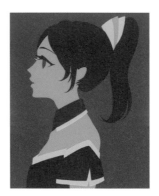

相似**配色**

改變色彩深淺或明暗度，在色調上以連續的色階做出規律變化，屬於多色配色。特色是將有關聯性的顏色排列在一起。

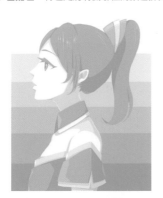

三色旗**配色**

顏色數量固定的一種配色方式，tricolore意指法文的「三色」。大多採用同色調或對比色調的顏色搭配。

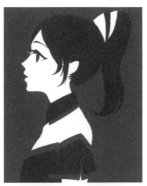

自然調和**配色**

將接近黃色調的顏色調亮，接近藍色調的顏色則調暗，是一種依循自然界顏色變化的配色。

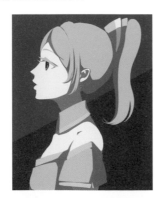

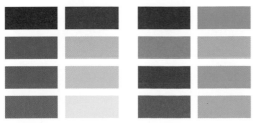

強調色**配色**

「accent color」中文稱為強調色。只在畫面中使用一種相反色，並在整體色調中加入變化，強調色具有使配色更收斂的用途。

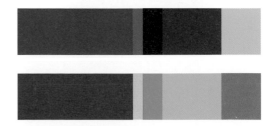

21

色彩心理學

「紅色很暖和」、「藍色很冷」，顏色會為人的心理上帶來各種不同的影響。請根據你想表現的意象，一起挑選顏色吧。

▼ 基本的色彩意象

每個人感受到的顏色意象略有不同，但大多數人對於基本的色彩意象懷有共同的感受。

紅色
太陽、火、血液、熱情、危險、興奮，是形象最強烈，使人感受到光彩的顏色。

橘色
晚霞、中午、精力充沛、熱鬧，可以感受到溫暖與活力的顏色，是紅色和黃色的中間色。

黃色
光、月亮、金色、希望、開朗，黃色是有彩色中最亮的顏色，也可以用於引起他人注意。

綠色
樹木、森林、高山、植物、健康、平靜、療癒，有一股自然或安心的感覺，屬於表現協調感的中性色。

藍色
天空、大海、水、冰冷、清爽、透明感，藍色具有知性與神祕感，是很受歡迎的顏色。

紫色
表現神祕、不祥等真相不明的怪奇感，紫色是自古以來被視為高貴象徵的顏色。

白色
雲、雪、純潔、神聖、信任感或整潔感，白色會反射光照，是最明亮的無彩色。

灰色
冬天、石頭、無機物，灰色與其他顏色的協調性很好，是低調高雅的調和色。

黑色
墨、黑暗、死亡、恐懼，黑色會吸收所有顏色，是具有潛在負面涵義的顏色。

▼ 顏色的形象

顏色在溫度、重量、情感、季節等方面，在人的心理上具有相當大的影響力。

溫度 紅色、橘色、黃色是感覺很熱的顏色，稱為「暖色」；藍色、綠色是感覺很冷的顏色，稱為「冷色」。

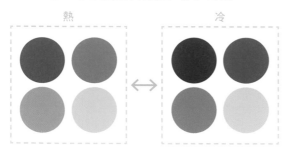

重量 明度高的顏色有一股輕盈感，明度低則容易產生厚重感。

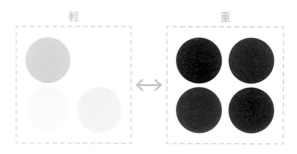

感情 彩度高的暖色系，提升興奮感；彩度低的冷色系，容易產生冷靜的感覺。

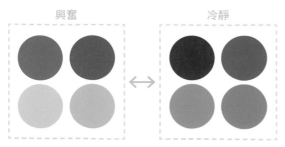

印象 彩度高且明度低的鮮豔顏色，具有花俏感；彩度低，偏灰或偏黑的顏色，則具有樸素感。

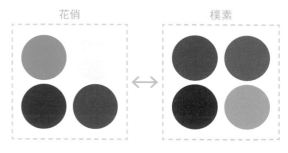

季節 用於表現季節的顏色中,大多來自該季節的植物、海洋或天空的自然色彩。

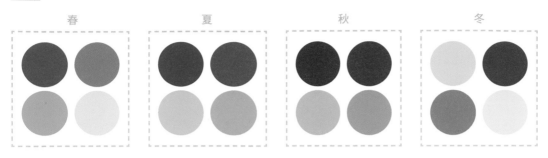

春　　　　　　夏　　　　　　秋　　　　　　冬

性別與年齡 顏色也能表達性別和年齡。顏色取自該性別與年齡層的個性,或他們所擁有的東西。

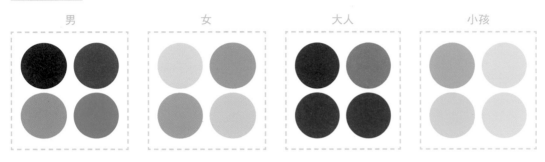

男　　　　　　女　　　　　　大人　　　　　　小孩

其他 顏色可以傳遞出各式各樣的訊息,例如一看就懂的暗號,或是用來表現該場景的狀態。

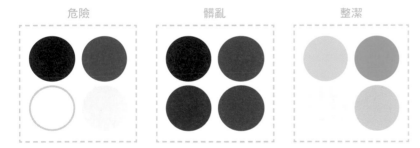

危險　　　　　　髒亂　　　　　　整潔

Column

文化與顏色的形象

　　雖然我們可以自由選擇顏色,但人在顏色挑選方面,會深受該地文化的影響。插圖中的人物分別是法國的傳統顏色(左),以及日本的傳統顏色(右)。歷史與風土民情決定了符合該國家意象的顏色。因此,我們也能利用顏色區分角色的國籍,或其身處的時代背景。

黑白表現法

白色和黑色在插畫中具有相當多種用途。只要了解黑白的性質特色，就能幫助我們提升作品的表現力。

▼ 在決定顏色時，需要思考該顏色轉換成黑白色（無彩色）後的樣子

色彩具有色相、彩度和明度，而其中的白、黑、灰三種顏色只有明度，沒有色相和彩度，因此被稱為無彩色。無彩色可用於有效襯托有彩色。即使是顏色看起來不一樣的有彩色，轉換成無彩色後就會變成一樣的，形成難以區別的顏色。充分理解無彩色的特徵，並活用於配色技術是很重要的一件事。請在決定顏色的時候，同時思考該顏色轉換成黑白色（無彩色）後的樣子。

黑白表現範例

無彩色狀態
右方插圖除了皮膚之外，其餘皆以無彩色作畫。受到光照的地方很明亮，形成陰影的地方則很陰暗。

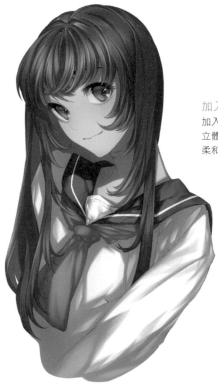

加入色彩
加入顏色不僅能提升立體感，還能表現出柔和的調性。

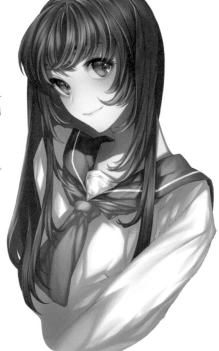

黑白效果

右方插圖以黑白反轉的模式繪製相同的圖案。明明是同一個角色，給人的印象卻如此不同，連尺寸看起來都變了。

白色看起來
比較有柔和感呢！

膨脹與收斂
兩張插畫的大小相同，但白色的角色看起來放大了，而黑色反而有收縮的效果。

區隔

白色和黑色還具有區隔主體與背景的功能。我們對於白色和黑色的選擇，會使畫面氛圍產生巨大的變化。

白色軟化對比

鮮豔的顏色重疊在一起時，會形成太強烈的意象，這時就可以利用白色做出區隔。在空間中加入白色，可以軟化對比度。

黑色加強對比

淺色互相交疊的畫面，輪廓會比較模糊，這時用黑色做出區隔。加入黑色後，邊界會更清晰，整體看起來更緊實。

Column

替代色

可用來代替白色或黑色的顏色，就是白色與黑色的「替代色」。我們可以根據不同的表現，分別使用不同的替代色。只要將色相轉換成亮度（luminance）（顏色的亮度感知）模式，就能知道可使用的顏色有哪些。

色相

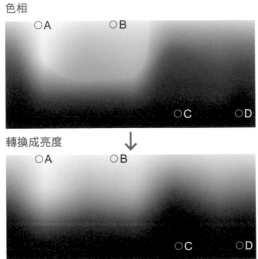

轉換成亮度

白色　　替代 A　　替代 B

黑色　　替代 C　　替代 D

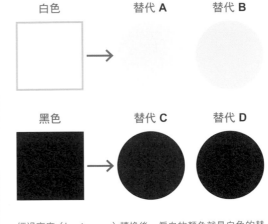

經過亮度（luminance）轉換後，偏白的顏色就是白色的替代色，偏黑的顏色則是黑色的替代色。

配色技巧

學習完色彩的基本知識後，接下來將介紹作者的配色技法。僅僅是改變同一幅畫的配色，就能產生相當大的變化。

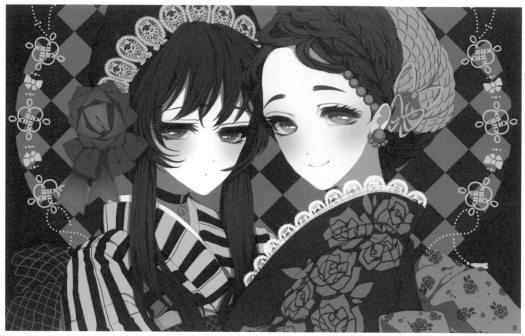

古典風　古典風格讓人聯想到有歷史感與格調的事物。其帶有厚重感的沉穩色調是一大特色。配色方面，採用帶有褐色基調的暗灰色或暗藍色，屬於明度較低的色調。強調色不使用高彩度的顏色，選擇比較有深度的顏色。

可愛風　可愛風格讓人聯想到可愛、女孩子氣、輕盈、甜美、幸福的感覺。特徵是華麗優雅的色調，粉色經常被用來表現這種風格。配色選用粉色調和亮色調，以高明度的粉色與藍色為主。適合的顏色彩度為中彩度至低彩度。

普普風　普普風格除了可愛之外，還令人聯想到躍動感、活力充沛、前衛的意象。特徵是鮮豔顯眼的色調。配色方面，則大量使用高彩度的顏色，以相鄰互補的兩種顏色加強對比性，是這種配色的重點。因此請選用鮮豔強烈的色調。

自然風　自然風格令人聯想到自然、穩重、樸素、溫和的感覺。特徵是具有樹木或大地氛圍的色調。配色方面以褐色、綠色、黃色為主，是以低彩度至中彩度，搭配中明度的顏色組合。適合柔和色調、濁色調、淺灰色調。

都會風　都會風格令人聯想到現代感、帥氣、人造感、流行、雅致的印象，是與自然風完全相反的配色組合。配色方面主要採用單色畫與冷色系，作畫要訣在於強弱變化感的表現。明度低且彩度高的暖色也是強調色。

清新風　清新風格令人聯想到明亮感、天真無邪、新鮮感、年輕等概念。大量使用高明度的綠色與黃色，展現出鮮活的意象。配色以亮綠和亮黃為主，選擇高明度，以及低彩度至中彩度的粉色調或淺色調。

CHAPTER
2
—
光影

光影會影響插畫的完整度。

本章將介紹有助於實際作畫的知識，

如光源與陰影的關係、光的類型、反射光等。

打光方式與陰影

對於一幅立體自然的插畫來說,光影是很重要的存在。為了畫出最適合的顏色,我們需要確實掌握光來自何處,影子又如何形成。

▼ 以光影展現立體感

在平面的「圓」上畫出光影,就會變成立體的「球」。

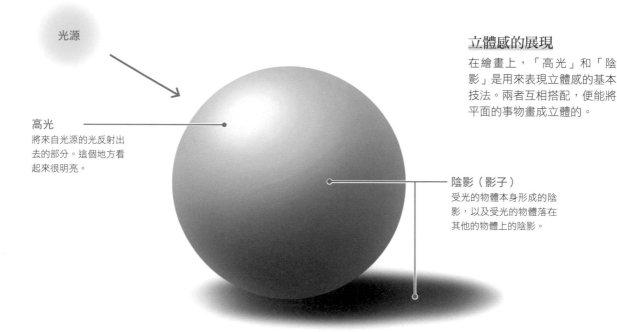

光源

高光
將來自光源的光反射出去的部分。這個地方看起來很明亮。

立體感的展現

在繪畫上,「高光」和「陰影」是用來表現立體感的基本技法。兩者互相搭配,便能將平面的事物畫成立體的。

陰影(影子)
受光的物體本身形成的陰影,以及受光的物體落在其他的物體上的陰影。

陰影形成的原理

光源與物體的位置關係決定了影子的形狀。在平面上,光源通過物體最高處所拉出的延長線上會出現影子。光源位置愈低,影子就愈長;光源位置拉高,影子就會變短。

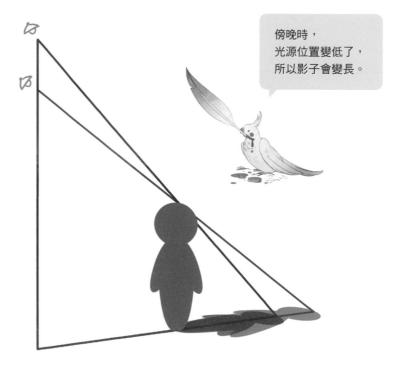

傍晚時,
光源位置變低了,
所以影子會變長。

▼ 陰影變化

受光物體所呈現的形狀不同,陰影也會跟著產生變化。

不同物體對陰影的影響

即使來自同一個光源,物體
的形狀不同,陰影也會跟著
改變。請思考一下高光與陰
影是如何形成的。

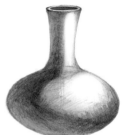

不同光源對陰影的影響

一旦光源出現變化,陰影的形狀也會大幅改變。

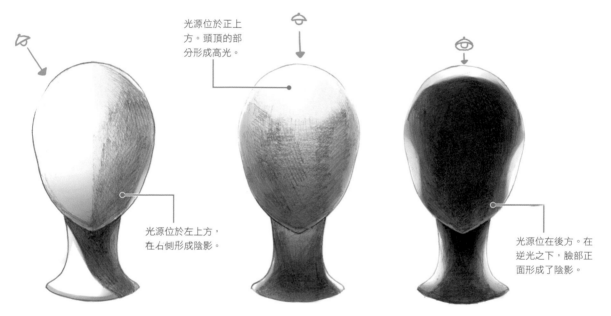

光源位於正上
方。頭頂的部
分形成高光。

光源位於左上方,
在右側形成陰影。

光源位在後方。在
逆光之下,臉部正
面形成了陰影。

遮避物對陰影的影響

如果物體上方有遮蔽物,遮蔽物的擺放方式會改變陰影的形狀。

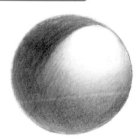

遮蔽物沒有擋到的
地方會受到光照。

整個物體都被遮住
時,靠近遮蔽物的
地方會變暗。

▼ 光源的類型

光源的顏色或強度（如自然光或人造光），會使人物上的光影形狀產生變化。

自然光

自然光在不同的時間、季節、氣候之下，
具有各式各樣的特徵。讓我們一起學習畫
出配合畫面的光影表現方式吧。

晴天

在陽光灑落的晴天下，光影的對比會變
強。請畫出明確的受光側，以及背光側的
陰影。將陰影畫成藍色，能夠營造出清涼
感。此外，臉部受光面的樣子，還能象徵
人物正向的精神狀態。整體上，採用又深
又鮮豔的顏色。

陰天

太陽被遮擋的陰天，特徵是陽光微弱，且
陰影顏色很淡薄。降低光影的對比度，整
體形成一種模糊的印象。整體色調的彩度
偏低，看起來是偏灰色。描繪光影位置
時，需要留意被雲遮住的太陽位在什麼地
方。

晚霞

特徵是紅色或橘色的陽光所映照的光影。
強烈的陽光加深了光影之間的對比。照在
臉上的光，因反射太陽的顏色而形成橘
色，陰影的顏色也不是黑色，而是帶有橘
色調的顏色。

人造光

自然光會影響人物與周圍整體的光影,但人造光則不限於此。作畫時,需要留意光線最遠會照到哪裡。

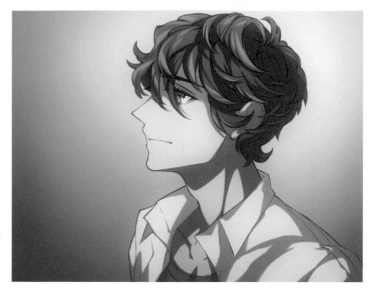

日光燈

日光燈的特色在於雖是人造光,卻能以明亮又平均的光照亮房間。天花板上的日光燈可以照到人物的前後方。上色時,請留意人物本身所形成的陰影形狀。物體的色調要畫成偏藍色。

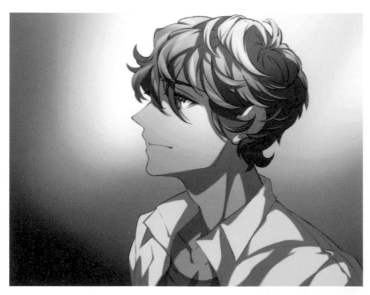

煤油燈

煤油燈的特徵是光照範圍較小,不像日光燈可以照得很廣。所以靠近光源的地方會比較明亮,離光源較遠的地方則顯得模糊昏暗。光的強度也不高,光影的對比偏低。整體上呈現輕薄的偏橘色調。

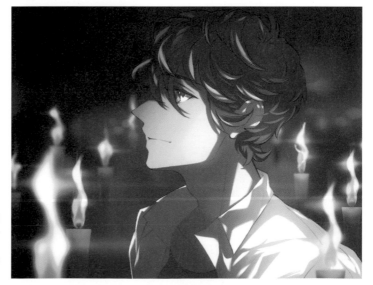

蠟燭

特徵是只有靠近蠟燭的地方會被照亮,離蠟燭較遠的地方會突然變黑。受光的部分呈現亮橘色,無光照的地方則是暗橘色。因為光影的對比感很強,所以需要確實掌握光源的位置。

Topic 1 陰影的練習方法

即使已經理解了光源和陰影的關係，但要將這些概念應用在繪畫上，卻十分的困難。因此，這裡將為你介紹作者實際用過的練習方法。

首先，在紙上加入折線，並且設定光源。思考光源的位置，並且畫上陰影。同時，也要將陰影的重疊狀況納入考量。將光源設定成各種不同的角度，試著練習看看吧。

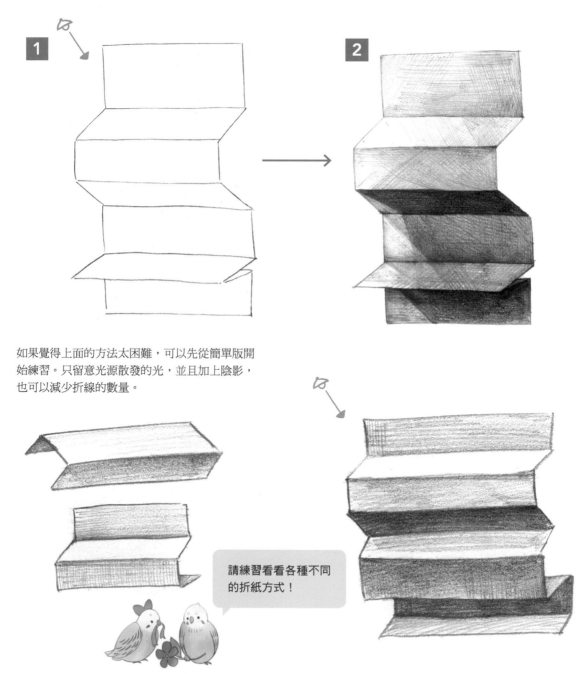

如果覺得上面的方法太困難，可以先從簡單版開始練習。只留意光源散發的光，並且加上陰影，也可以減少折線的數量。

請練習看看各種不同的折紙方式！

CHAPTER 2
Lesson
2
光影

物質的材質感

岩石摸起來有稜有角,塑膠則較光滑;光影的運用,就是描繪物質材質感時的重要技巧。讓我們一起看看各種物質的表現方式吧。

▼ 光影的使用方式,就是表現質感的關鍵

有些物體的表面有凹凸起伏,也些具有透明感,要表現出物體的材質感,除了顏色之外,光影的運用也很重要。

石膏

石膏雖然是白色的,但材質並不光滑,而且看起來偏灰色調。受到光照的部分,需要畫成白色。

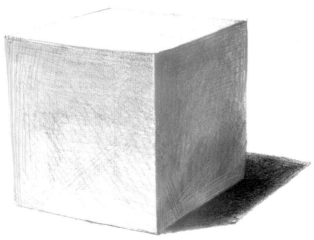

石頭、岩石

運用彩度與明度較低的藍綠色,表現岩石的質感。材質的特徵在於表面凹凸不平,反射下的明度差異很大。

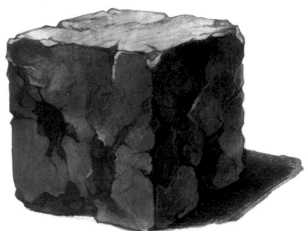

金屬

表面平滑且大量反射光線,是金屬材質的一大特徵。以低彩度呈現反光的地方。

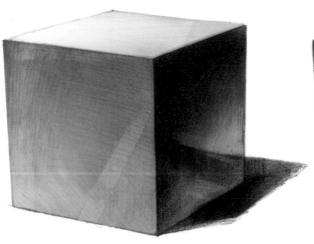

木頭

以溫和的暖色表現木頭材質。加強明度的差距,呈現出有凹有凸的感覺。如果以偏白色呈現木頭的顏色,看起來會更像輕木頭。

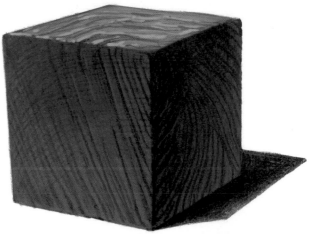

硬質的海綿

用不同的顏色表現邊緣坑坑洞洞的樣子。
物體上的影子輪廓並不清楚。

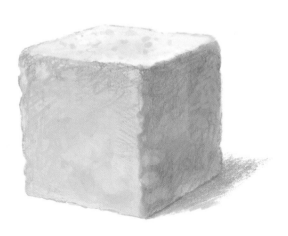

柔軟的海綿

明度差距不能太大。請注意凹陷處的支點,以及影子的
呈現方式。

不透明塑膠

不透明塑膠的特徵,是以光滑的表面反射光線。
塑膠本身的影子也會映照在塑膠的表面上。

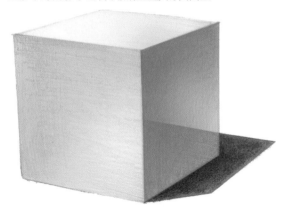

透明塑膠

透明塑膠的特徵是所有的邊線看起來都是透明的。
塑膠愈厚,顏色愈深。

不透明玻璃

玻璃會映照出周圍的事物,形成玻璃表面上特有的反光。

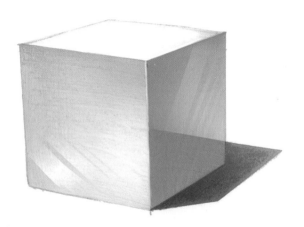

仔細觀察現實
中的物體,練
習畫畫看!

▼ 水的表現

折射

將物體放入水中時,看來會跟待在空氣中的樣子不一樣。描繪從空氣中插入水中的物體時,水面會出現折射現象,這點請多加留意。

水的變化

靜止的水面始終與地面平行,而畫出水的變化,則能夠表現出躍動感。水的表面是最明亮的地方。

水的顏色

海邊
海岸邊的水呈現白色,愈遠離岸邊,顏色愈深藍。

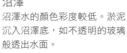

沼澤
沼澤水的顏色彩度較低。淤泥沉入沼澤底,如不透明的玻璃般透出水面。

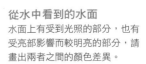

從水中看到的水面
水面上有受到光照的部分,也有受亮部影響而較明亮的部分,請畫出兩者之間的顏色差異。

▼ 光影的運用是表現質感的關鍵

在人物呈現上，我們可利用各種物質來展現角色的特點。
請參考範例作品，一起看看運用物質的光影畫法吧。

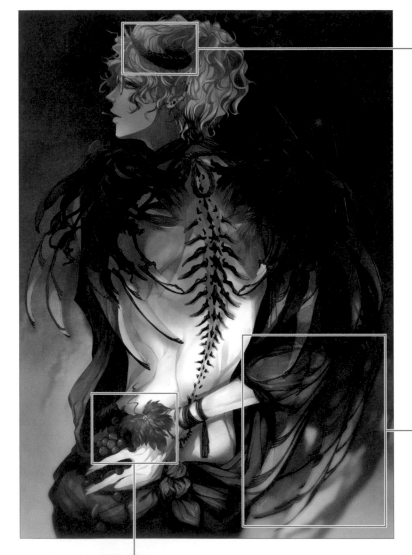

在獸角上添加帶狀的陰影，表現出凹凹凸凸的質感。運用不同的打光手法，呈現堅硬獸角的立體感。

為突顯羽毛的透明感，光透過羽毛，將羽毛的顏色映照在地面上。

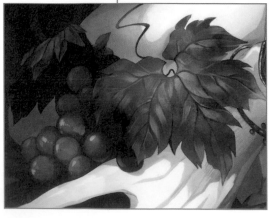

在球狀的葡萄上添加小圓點，畫出白色的高光。葉子上隱隱約約散發著出淡薄的高光。

《撒共》
出處：社團THE・CELL
　　　取自所羅門七十二柱魔神「GOETIA」

CHAPTER 1
色彩基礎

CHAPTER 2
光影

CHAPTER 3
塑造角色個性的顏色

CHAPTER 4
實作技巧

加上皺褶，表現頭上的
柔軟薄紗。

上色時，需要思考光線落在透明水晶的哪一面。
水晶之間相互反射光的地方，看起來會更加明
亮。

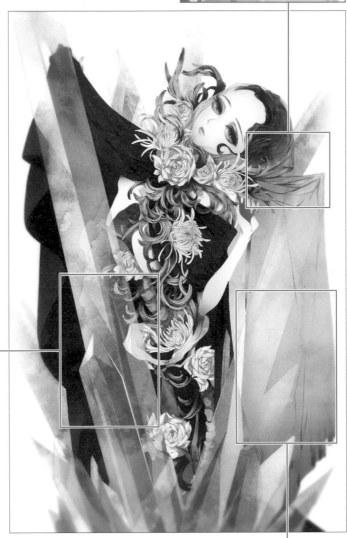

薄紗裡的水晶，以白色剪影的
方式作畫。

個人誌「CRYSTAL CRAZY」

CHAPTER 2
Lesson
3
光影

色溫

在燈光或太陽光等不同顏色的光源之下，物體看起來會截然不同。色溫的知識可以幫助我們決定整體的色調，接下來將學習色溫的概念。

▼ 連事物的樣貌及土地的文化，也會受到色溫的影響

所謂的色溫，是以溫度來表現顏色，單位為「K＝Kelvin」。在色溫中，紅色愈強，數值愈低；藍色愈強，數值愈高。作畫時，思考作品的色溫大概座落在哪個程度，會比較容易決定色調。此外，色溫也和陽光有關。正中午的色溫最高，愈接近傍晚，色溫愈低。而且，太陽的色溫

還會根據地球的緯度而變化。緯度愈高，色溫愈高；緯度愈低，色溫愈低。太陽的顏色不同，事物看起來的樣貌也不盡相同。像是土地的建築物，或是人們穿的服裝，色溫在各式各樣的文化中，都具有相當大的影響力。

色溫

一起看看燈光與太陽光的色溫吧。數值愈高，顏色愈藍；數值愈低，顏色愈紅。

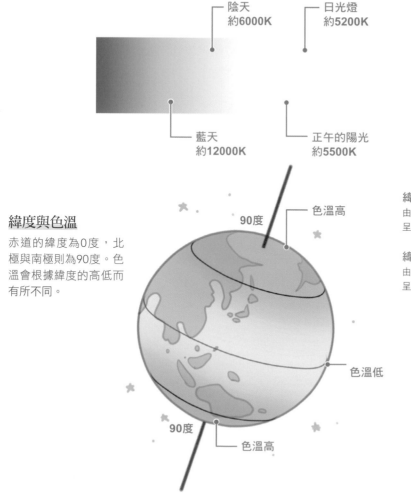

陰天
約6000K

日光燈
約5200K

鹵素燈
約3000K

藍天
約12000K

正午的陽光
約5500K

蠟燭的火焰
約1800K

緯度與色溫

赤道的緯度為0度，北極與南極則為90度。色溫會根據緯度的高低而有所不同。

90度

色溫高

色溫低

90度

色溫高

緯度高→色溫高
由於色溫較高，陽光看起來偏藍。
呈現出美麗的藍色或綠色系。

緯度低→色溫低
由於色溫較低，陽光看起來偏紅。
呈現出美麗的紅色或黃色系。

色溫也會影響當地的傳統服飾和國旗的顏色。

▼ 色溫差異的範例作品

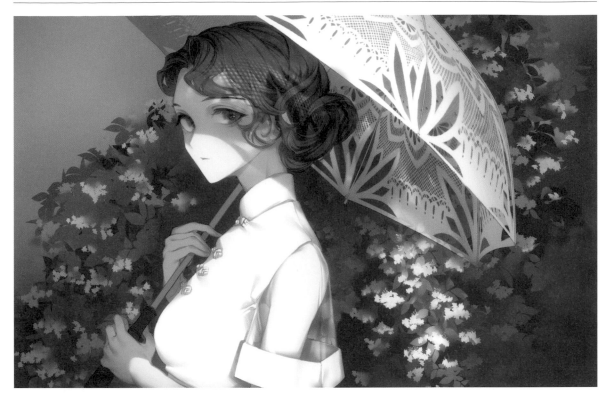

色溫低 色調為暖色系，給人一種溫暖的印象。具有夏日陽光、溫熱帶國家的氛圍。

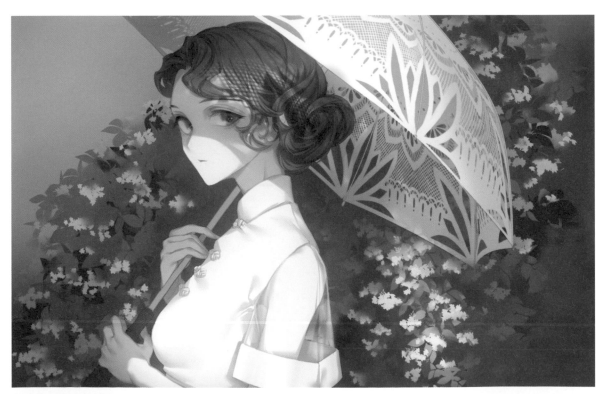

色溫高 色調為冷色系，給人一種冰冷的印象。具有冬季陽光、寒帶國家的氛圍。

陰影顏色與反射光

陰影的顏色並非只有黑色和灰色,而是會隨著光的顏色而產生變化。接下來讓我們一起來看看,陰影顏色會如何呈現不同的意象。

▼ 陰影顏色

在決定陰影顏色時,必須考慮到周圍背景和光的顏色。刻意改變陰影色,還能藉此強調角色的形象。

無彩色
無彩色的灰色是很基本的陰影色。在以光的顏色為特徵的背景當中,無彩色有時會比較突出。

紫色
紫色的陰影很適合搭配各式各樣的場景,尤其經常用來繪製晴天。採用低彩度、高明度的紫色是陰影上色的訣竅。

暖色
在夕陽下的橘光中,可使用暖色的陰影。暖色陰影能為整體畫面帶來溫暖的感覺。

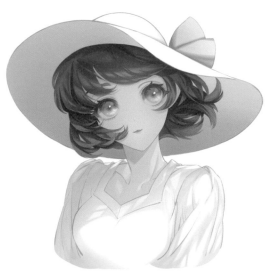

冷色
自然界中不存在的陰影色,在呈現奇幻風格、非現實感方面,可以發揮很好的效果。

▼ 反射光

物體不僅會反射來自光源的光線，物體之間也會互相反射光。在細節的地方添加反射光，可以提高人物的完整度。

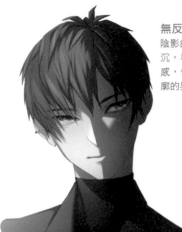

無反射光
陰影的地方很暗沉，看不出立體感，也分不清輪廓的界線。

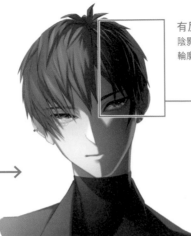

有反射光
陰影旁邊有亮光，表現出立體感，輪廓很清晰。

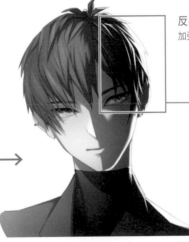

反射光弱
反射光作為一種輔助，用來強調主要的光源。

反射光強
加強對比，形成銳利強烈的氛圍。

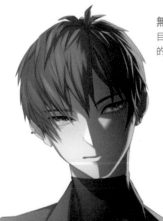
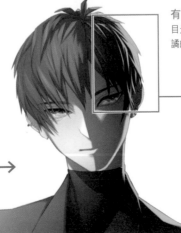

無色彩的反射光
目光會偏向主要的受光面。

有色彩的反射光
目光容易停留在陰影上，有一種詭譎的感覺。

Topic 2

光的觀察

為了畫出更真實的光影變化,建議仔細觀察現實中的風景,並且拍下照片。這裡將為你介紹作者拍的照片,以及觀察的重點。

陽光
在逆光之下,受到陽光照射的羽毛呈現透明感。主體後方的葉子所透出的顏色,並非單一種顏色,而是具有深淺差異。

反射
經過用心擦拭的木板上,反射出柱子模糊的影子。請觀察木板地特有的反光效果。

陽光自葉隙間灑落❶
陽光透過樹葉間的縫隙映在地面上。形成各種深淺的光影,以及多種形狀的葉影。

陽光自葉隙間灑落❷
盛夏時節的晴天。向光處與背光處的明度落差極大,明亮的地方出現過曝情形。

逆光
輕薄的花瓣在逆光之下,呈現出朦朧的輪廓。深處的花朵上也有受到陽光照射。

燈光
燈光的特色是愈深處愈密集,看起來也更加明亮。此外,也要觀察路燈的光暈效果。

CHAPTER

3

塑造角色個性的顏色

人物的個性是根據

膚色、髮色、眼睛、服裝、妝容來決定的。

本章將為你講解人物個性的設定方式。

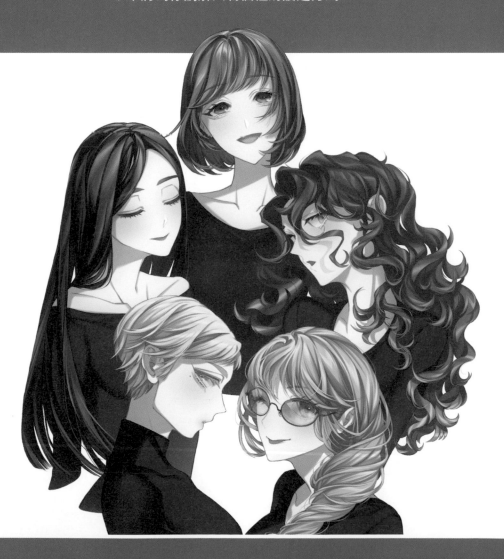

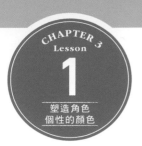

膚色

皮膚該塗上什麼樣的顏色，這在角色繪製上是很重要的一環。膚色除了代表人種之外，還能體現出人物的健康狀態或精神狀態。

▼ 畫出不同的膚色

請看看各種角色的膚色吧。每一種膚色上標示的CMYK數值僅供參考。請根據自己想畫的色調來調整顏色。

← 皮膚白　　　　　　　　　　　　　　　　　　　　　　　　　　　　皮膚黑 →

白膚色（黃底）	白膚色（藍底）	標準（黃褐色）	標準（粉紅黃褐色）	深色（米色）	深色（粉米色）	褐色	深褐色
C=0%/M=8%/Y=10%/K=0%	C=1%/M=13%/Y=11%/K=0%	C=4%/M=17%/Y=32%/K=0%	C=11%/M=35%/Y=38%/K=0%	C=15%/M=35%/Y=55%/K=0%	C=29%/M=58%/Y=57%/K=0%	C=47%/M=69%/Y=93%/K=9%	C=55%/M=91%/Y=89%/K=41%

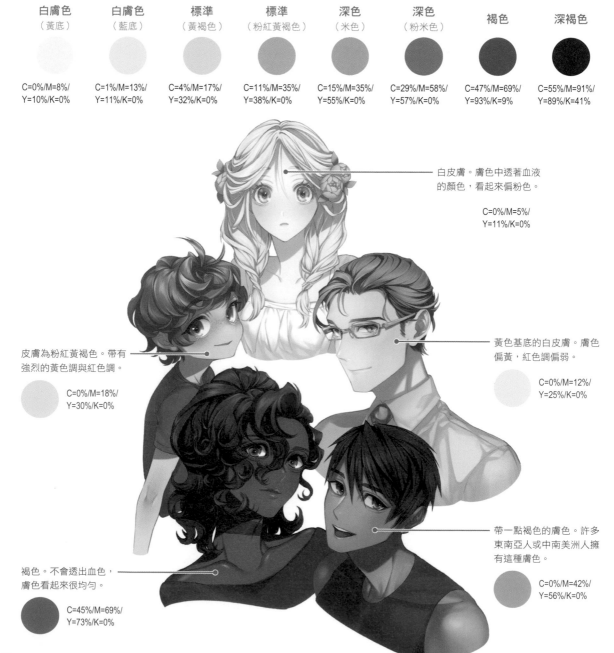

白皮膚。膚色中透著血液的顏色，看起來偏粉色。

C=0%/M=5%/Y=11%/K=0%

黃色基底的白皮膚。膚色偏黃，紅色調偏弱。

C=0%/M=12%/Y=25%/K=0%

皮膚為粉紅黃褐色。帶有強烈的黃色調與紅色調。

C=0%/M=18%/Y=30%/K=0%

帶一點褐色的膚色。許多東南亞人或中南美洲人擁有這種膚色。

C=0%/M=42%/Y=56%/K=0%

褐色。不會透出血色，膚色看起來很均勻。

C=45%/M=69%/Y=73%/K=0%

光澤感

皮膚上帶有光澤感,受到光照的地方、位置較高的地方會形成高光。

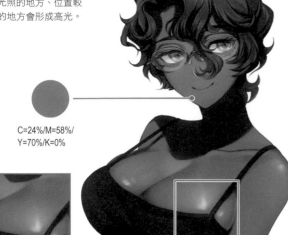

C=24%/M=58%/
Y=70%/K=0%

霧感

沒有光澤感的霧感皮膚,不畫高光並均勻上色,需要添加陰影。

C=4%/M=15%/
Y=24%/K=0%

臉頰通紅

膚色因為害羞或緊張而漲紅,鼻子和臉頰附近的皮膚會變紅。

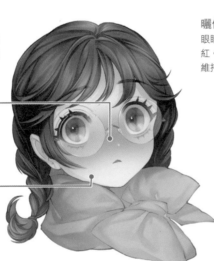

C=2%/M=42%/
Y=31%/K=0%

C=1%/M=7%/
Y=9%/K=0%

曬傷

眼睛下方與鼻子中間變紅。沒有曬傷的地方則維持大地色。

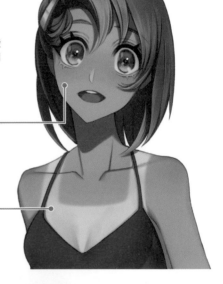

C=13%/M=41%/
Y=54%/K=0%

C=11%/M=16%/
Y=32%/K=0%

病人

特徵是沒有血色的感覺。皮膚也沒有光澤。

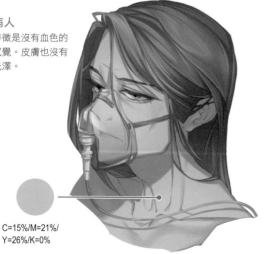

C=15%/M=21%/
Y=26%/K=0%

傷患

局部性改變腫脹的地方,以及血跡的顏色。

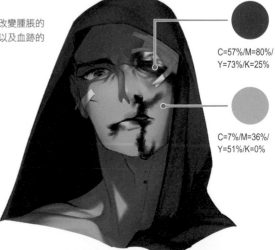

C=57%/M=80%/
Y=73%/K=25%

C=7%/M=36%/
Y=51%/K=0%

CHAPTER 3
Lesson

2

塑造角色
個性的顏色

髮型與髮色

頭髮在人物的展現上扮演著很重要的角色。利用髮型與髮色的排列組合，可以衍生出無限多種人物。

▼ 髮型與髮色

接下來將介紹各種不同髮型與髮色的人物範例。請以這些範例作為表現形象的參考依據。

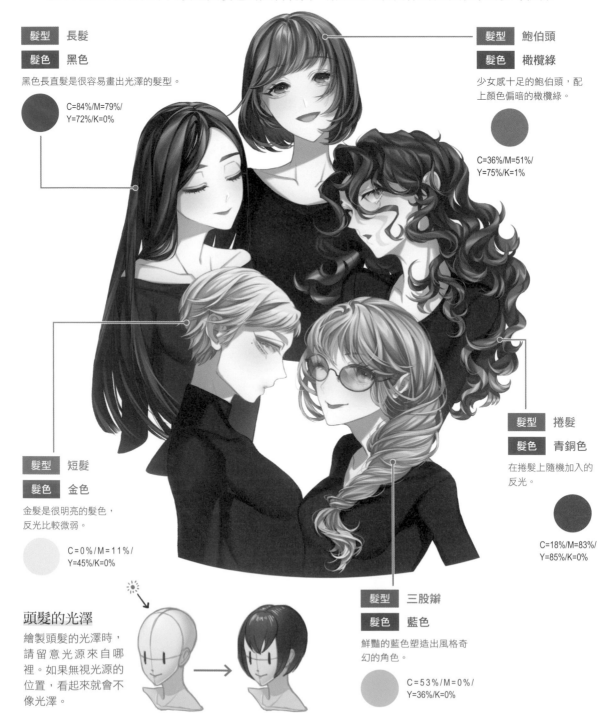

髮型 長髮

髮色 黑色

黑色長直髮是很容易畫出光澤的髮型。

C=84%/M=79%/
Y=72%/K=0%

髮型 鮑伯頭

髮色 橄欖綠

少女感十足的鮑伯頭，配上顏色偏暗的橄欖綠。

C=36%/M=51%/
Y=75%/K=1%

髮型 短髮

髮色 金色

金髮是很明亮的髮色，反光比較微弱。

C=0%/M=11%/
Y=45%/K=0%

髮型 捲髮

髮色 青銅色

在捲髮上隨機加入的反光。

C=18%/M=83%/
Y=85%/K=0%

頭髮的光澤

繪製頭髮的光澤時，請留意光源來自哪裡。如果無視光源的位置，看起來就會不像光澤。

髮型 三股辮

髮色 藍色

鮮豔的藍色塑造出風格奇幻的角色。

C=53%/M=0%/
Y=36%/K=0%

48

▼ 髮型表

髮型和髮色可以為角色打造截然不同的形象。請觀察光澤的描繪方式。

直髮／明度低

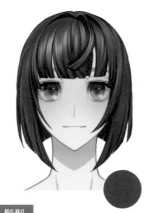

髮型
妹妹頭

C=82%/M=80%/
Y=71%/K=8%

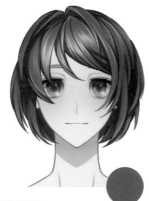

髮型
短鮑伯

C=57%/M=66%/
Y=71%/K=2%

髮型
外翹

C=6%/M=61%/
Y=69%/K=0%

髮型
中長髮

C=46%/M=47%/
Y=39%/K=0%

髮型
自然隨性鮑伯頭

C=47%/M=50%/
Y=58%/K=0%

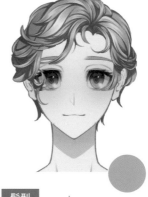

髮型
短捲髮

C=16%/M=33%/
Y=50%/K=0%

捲髮／明度高

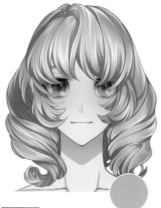

髮型
捲髮

C=26%/M=17%/
Y=17%/K=1%

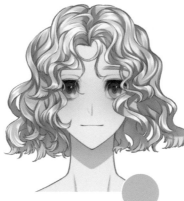

髮型
微捲鮑伯頭

C=18%/M=21%/
Y=39%/K=0%

髮型
空氣短捲髮

C=6%/M=8%/
Y=11%/K=2%

髮色暗沉 ←————————————→ **髮色鮮豔**

眼睛的表現

眼睛可用來表現角色本身的性格。即使是同一個角色,也能透過多種眼睛的畫法來呈現角色的情感。

▼ 眼睛的表現

先從基本的眼睛畫法開始應用,參考各種類型的眼睛範例吧。

眼睛的基本畫法

畫出輪廓,大致塗上顏色,
從瞳孔外側開始,往瞳孔中
心修飾,最後再加上高光。

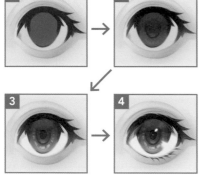

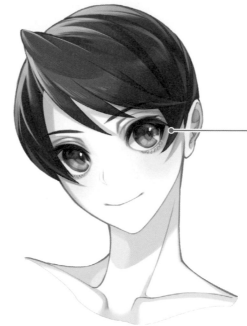

大眼睛
動漫人物的眼睛比真人的眼
睛還大,眼白則比較小。這
種畫法可以呈現柔和感。此
外,髮色和瞳色互相配合,
看起來會更自然。

C=28%/M=37%/
Y=47%/K=10%

C=14%/M=2%/
Y=9%/K=0%

寫實的眼睛
寫實風格的眼睛,眼白和眼睛的面積
比約為 2 比1.5。淡藍色的眼睛具有
神祕感。

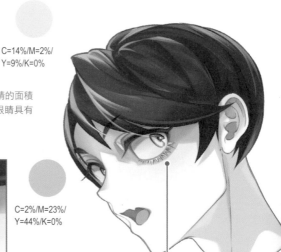

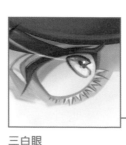

C=2%/M=23%/
Y=44%/K=0%

三白眼
眼球的部分比眼白少。看起來很像不法之徒。
此外,眼睛選用鮮豔的橘色,展現意志堅強的形象。

大大的眼睛，深邃的黑色眼眸，感覺很有活力呢。

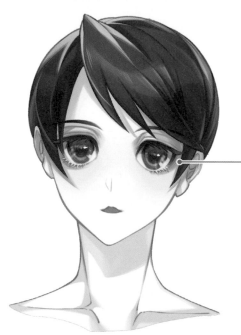

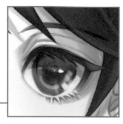

黑色的眼眸

大大的眼睛，深邃的黑色眼眸，營造出可愛的女孩氣息。此外，選用深藍色眼睛，可表現帥氣的形象。

 C=97%/M=92%/Y=47%/K=7%

▼ 眼睛與情緒

加上眼部動作，畫出流淚或眼睛充血的樣子，可以表現人物的情緒。

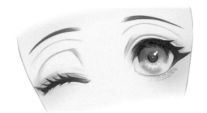

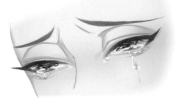

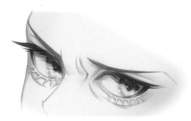

眨眼
注意眼睛的大小，以及眼球的凹痕。

流淚
眼淚讓眼睛裡充滿亮光。

充血
在眼白的眼尾和眼頭兩側，塗上淡淡的紅色。

Column

高光 可根據不同的高光畫法，大幅改變角色形象。

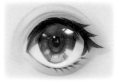

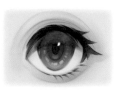

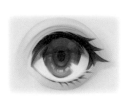

高光多
少女漫畫般水汪汪的眼睛。

高光少
感覺沒有表情，沒有感情波動。

高光位在下方
無精打采，情緒較低落。

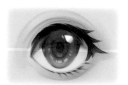

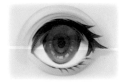

高光位在上方
充滿活力，積極正向。

無高光
無意識，瀕臨死亡之際。

高光可以發揮很大的效果喔！

服裝的材質與顏色

CHAPTER 3
Lesson 4
塑造角色個性的顏色

角色該穿什麼樣服裝,是人物的基本設定。我們可以根據不同材質和顏色表現人物的性格。

▼ 服裝的表現

以下介紹 4 種不同特質的服飾。請參考服裝的陰影畫法、光澤感和透明感的呈現。

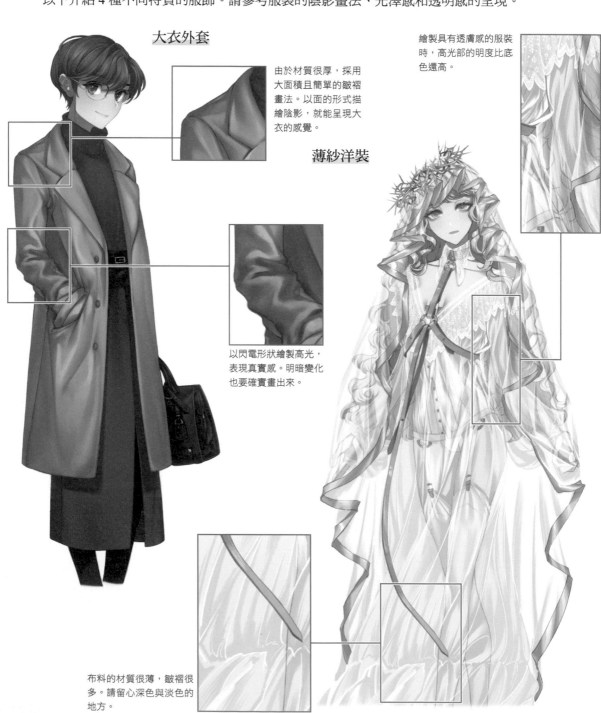

大衣外套

由於材質很厚,採用大面積且簡單的皺褶畫法。以面的形式描繪陰影,就能呈現大衣的感覺。

繪製具有透膚感的服裝時,高光部的明度比底色還高。

薄紗洋裝

以閃電形狀繪製高光,表現真實感。明暗變化也要確實畫出來。

布料的材質很薄,皺褶很多。請留心深色與淡色的地方。

泡泡袖洋裝

泡泡袖的皺褶從肩膀開始
畫，在袖口的地方收攏。
畫出歪扭曲折的皺褶，突
顯袖子的厚重感。

緞面材質的禮服

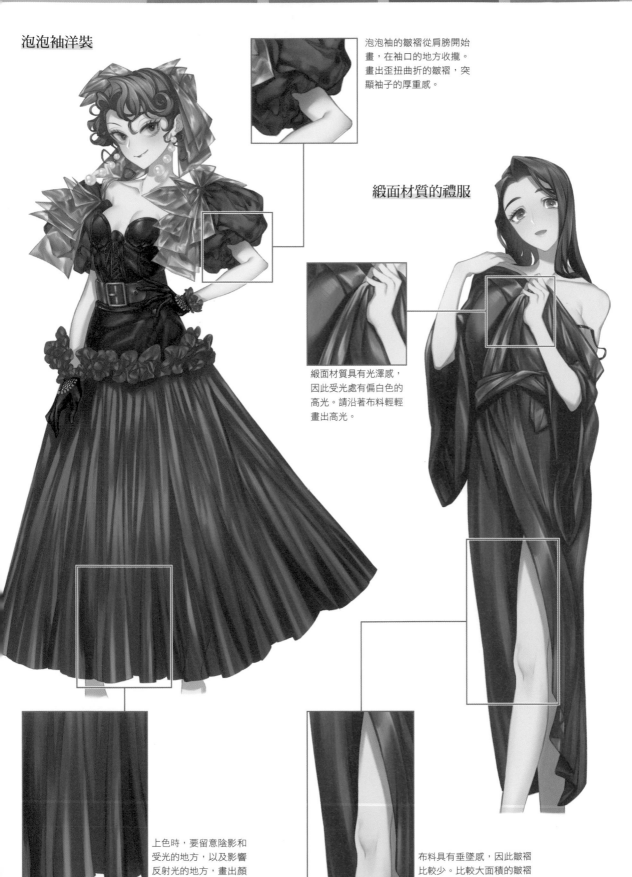

緞面材質具有光澤感，
因此受光處有偏白色的
高光。請沿著布料輕輕
畫出高光。

上色時，要留意陰影和
受光的地方，以及影響
反射光的地方，畫出顏
色的強弱變化。

布料具有垂墜感，因此皺褶
比較少。比較大面積的皺褶
上，會形成深色的陰影。

▼ 運用上色方式表現服裝的差異

不同的上色方式，可以呈現出不同的服裝樣貌。此外，也要特別留意皺褶和陰影的畫法喔。

動畫上色法
不需要表現漸層感，只要加上最低限度的陰影就行了。均勻塗上服裝的顏色。

筆刷上色法
表現出反光、皺褶、色彩漸層的畫法。效果比動畫上色法還寫實。塗上大範圍的皺褶和陰影。

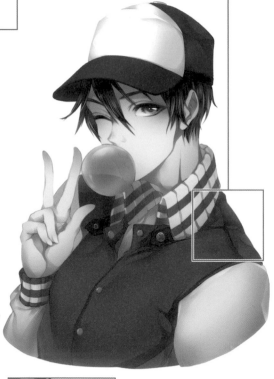

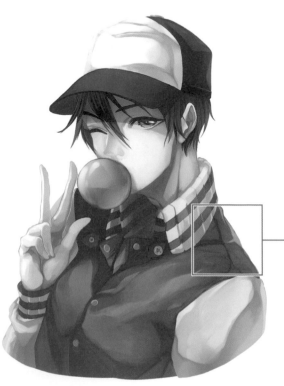

厚塗上色法
呈現出油畫感的寫實上色法。刻意保留筆刷的筆觸，畫出更引人注目的皺褶和陰影。

厚塗上色法可以只在一個圖層上作畫！

Topic
1

盔甲的表現

在角色服裝方面,繪製盔甲時需要畫出金屬和非金屬材質的差別。請依照各款服裝的文化與色彩形象來決定配色。

日本

日本的盔甲結合了細小的板狀配件,並且用繩子將配件綁在一起。服裝大多以皮革、鐵製品等金屬為主要材質,通常會上漆,藉此提高強度。此處以宮廷儀式中穿著的盔甲為例。

西洋

西方的盔甲以鐵或金屬為基底,搭配皮帶等皮製品。與日本盔甲不同之處在於,西方會加工大塊的金屬板,做出符合身形的盔甲。此處以輕裝步兵的服裝為例。

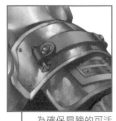

為確保肩膀的可活動範圍,以鉚釘將交疊的金屬板連接起來。

裝飾類的設計通常用於典禮儀式中。實戰用的盔甲看起來比較粗糙。

布料上不要畫光澤,藉此表現材質的差異。

為了方便活動,採用以繩子連接鐵板的結構設計。

妝容的表現

加上妝容可提高臉部的彩度，達到收斂的效果。請根據場景選擇妝容的濃淡和顏色。

▼ 上妝步驟

畫法和真正化妝時一樣，從素顏的狀態慢慢疊加顏色上去，看起來會更加自然。

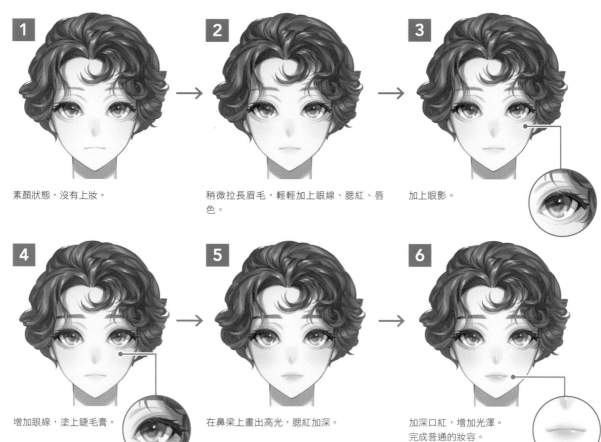

1 素顏狀態，沒有上妝。

2 稍微拉長眉毛，輕輕加上眼線、腮紅、唇色。

3 加上眼影。

4 增加眼線，塗上睫毛膏。

5 在鼻梁上畫出高光，腮紅加深。

6 加深口紅，增加光澤。
完成普通的妝容。

妝容的變化

濃妝
為了讓嘴唇更印象深刻，選用低彩度的顏色描繪眼妝。

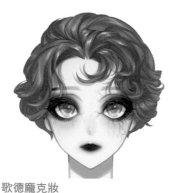

歌德龐克妝
皮膚採用蒼白的顏色，用波爾多紅色畫出眼周的外框，將眉毛刷淡。在嘴唇上畫黑色唇彩。

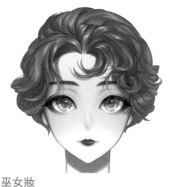

巫女妝
使用紅色提高皮膚的明度和彩度。訣竅在於使用少量的顏色作畫。

▼ 各個部位的畫法

睫毛、臉頰、眉毛、嘴唇的妝容變化。

睫毛

淡
正常狀態。

濃
加強上睫毛和下睫毛。
注意上睫毛的陰影會落
在下眼瞼上。

眉毛

淡
接近膚色的正常狀態。

濃
顏色加深，並加粗的狀
態。請留意眉頭、眉
峰、眉尾的位置。

臉頰

稚氣
像嬰兒一樣的粉色腮紅，以打圓
的方式畫在整個臉頰上。

成熟
腮紅選用低明度的深紅
色，從顴骨的高處開始
斜向畫出腮紅。

嘴唇

霧感
高光不要畫入清楚，呈現山
皺紋般的感覺。

唇彩
加上如塑膠般的光澤，
減少皺紋。

淡色口紅
選用與膚色調和的淡粉色。
嘴唇的輪廓不夠明顯，需要
加強線條。

深色口紅
加上柔和的高光。上唇中間
的陰影稍微畫暗一點。

非人與特殊化妝

繪製奇幻風格的人物時，不需要受限於實際人物的畫法。請大膽展現人物的特異感。

描繪擬人化角色或殭屍時，可以使用與正常人物截然不同的質感和顏色。刻意營造的異樣感反而能突顯角色的魅力。

皮膚畫得像橡膠一樣，帶有一種人造感，使用感受不到血色的顏色。

半機甲少女

殭屍公主

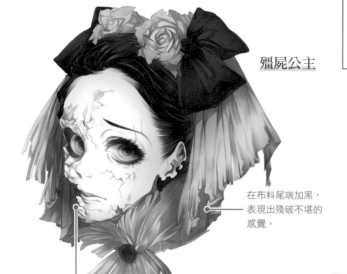

在布料尾端加黑，表現出殘破不堪的感覺。

將人類的皮膚和機械之間的界線畫清楚，展現人與異質物的反差感。

死人的膚色彩度較低。不添加光澤，畫出具有起伏變化且斑駁的膚質。

由於整體的白色太多了，觸角則以橘色作為強調色。

沒有眼白的昆蟲眼睛。畫出搶眼的點狀高光。

加強反光，並以低調的顏色，突顯絲綢的質感。

蠶蟲擬人化

實作技巧

結合繪畫知識與技巧，

一起開始實際演練吧！

本章將詳細介紹作者的繪圖過程。

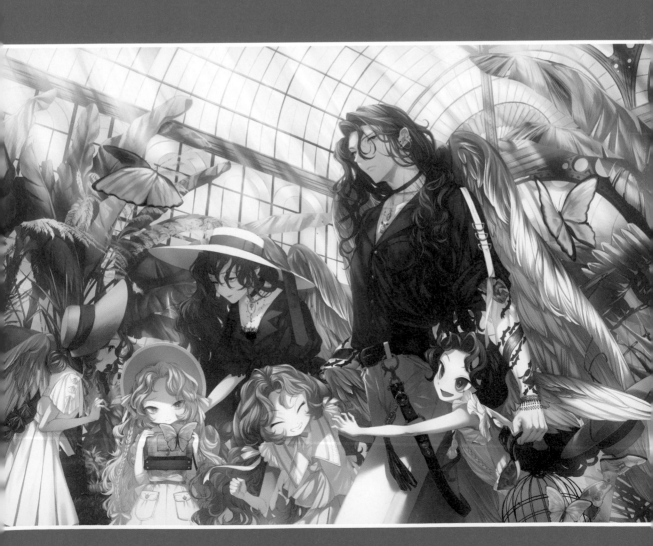

關於繪圖軟體

每一幅作品的繪畫過程皆使用Photoshop，首先來了解一下Photoshop有哪些基本功能吧。功能設定則會在繪圖過程中講解。

Photoshop的畫面

請看Photoshop的畫面結構。不同版本的畫面會略有不同，主要的選單如下方所示。面板的擺放位置則依照作者的使用習慣而定。

Ⓐ 功能列表
將各項功能分門別類。
點選即可使用。

Ⓑ 選項列
選擇〔工具列〕中的工具後，用來調整工具的列表。

MEMO

將版面調整至順手的位置

通常工具列位在畫面左邊，但因為作者是右撇子，所以選擇全部往右靠。如果你使用的是液晶螢幕繪圖板，將工具都集中在慣用手的方向，使用起來會比較有效率。使用繪圖板的人則比較不受此限，請依照自己的習慣決定位置。此外，像圖層這種使用頻率極高的面板，放大使用會比較方便。請找出自己喜歡的擺放位置吧。

C 工具列
各種工具的列表，例如〔筆刷工具〕或〔橡皮擦工具〕。

D 作業面板

這裡集結了作畫時需要用到的面板。請按Tab鍵並選擇功能。在畫面中被選取的面板功能如下所示。

圖層
管理作畫過程中疊加的圖層，是最常用到面板。

導覽器
呈現作業空間的縮圖。下方滑軌可快速調整畫面，使其放大或縮小。

顏色
可用〔檢色器〕選取顏色。

色版
每一種CMYK顏色被分為不同色版，可透過色版確認顏色。此外，建立Alpha色版後，這裡也會出現標示。（P.120）

在書中出現率極高的Photoshop功能

Photoshop的功能繁多，而這裡將介紹的是書中經常用到的功能。它們全都是插畫繪圖
的重要功能，所以還請事先記下來。

筆刷設定

使用〔筆刷工具〕和〔橡皮擦工具〕時，可進行
客製化的細部微調，設定筆刷的大小、平滑度、
筆刷模糊程度（硬度）。請將自己習慣的筆刷設
定儲存起來。

A 筆尖形狀
備有多種預設筆刷，包含圓形或四角形等不同形狀，以及
不同尺寸、硬度、筆刷動態的筆刷特性。

B 筆刷選項
可微調筆刷的直徑或硬度。

C 筆刷筆畫預覽
顯示目前選擇的筆刷筆畫。

圖層

繪圖過程中需要疊加多個圖層，因此一定要熟
悉圖層的使用方法。

A 設定圖層的混合模式（P.63）
選擇圖層的混合和繪製方式。

B 不透明度
可調整圖層的整體不透明度。

C 填滿
可單獨調整已填色區塊的不透明度。

D 顯示／不顯示圖層

E 圖層面板選項

F 增加圖層樣式

G 增加圖層遮色片（P.72）

H 建立新填色或調整圖層

I 建立新群組
建立一個統整圖層的資料夾。

J 建立新圖層

K 刪除圖層

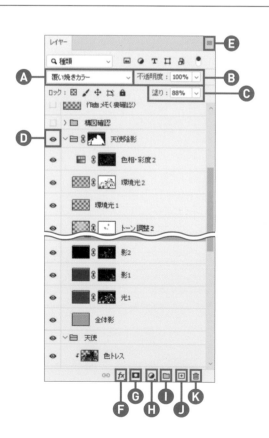

本書使用的圖層混合模式

正常
預設狀態。圖層單純疊加混合的狀態。

色彩增值
將上下圖層的色彩相乘，並重疊混合。疊加的部分會變更暗。

濾色
在反轉下方圖層的狀態下，與上方圖層的反轉色疊加混合。重疊的地方會變亮。

覆蓋
依照明亮程度套用效果，結合色彩增值與濾色的功能。

柔光
重疊的圖像亮度高於50％愈多，亮度愈亮；低於50％愈多，亮度愈暗。

其他
「線性加亮」使重疊的地方變更亮，「線性加深」的功能則相反。兩種功能皆具備顏色與線性兩種模式，可根據使用狀況分開使用。

調整圖層

圖層的「調整功能」可用來調整圖層。可在〔內容〕面板中調整圖層的設定，本書主要使用〔色相‧彩度〕、〔色階〕、〔曲線〕、〔色彩平衡〕功能來調整圖層。

色相‧彩度
調整圖像的色相、彩度、明度。

曲線
調整亮度、對比度及顏色範圍。

色階
調整圖像的陰影、中間色，以及高光的照度等級。

色彩平衡
調整圖像的陰影、中間色、高光的色彩平衡。

▎其他工具　介紹作者使用的工具。

PC
Mouse Computer
DAIV-NG5720
電腦最重要的條件是記憶體，最少也要具備16GB的容量。作者使用的電腦規格如下所示。
OS：Microsoft Windows 10 Pro
CPU：Intel(R) Core(TM) i7-7700HQ
CPU @ 2.80GHz、2808 Mhz
記憶體：64GB
顯示卡：NVIDIA GeForce
GTX 1060 3GB

液晶螢幕繪圖板
Wacom Cintiq 16
（DTK1660K0D）
因為我想看著圖作畫，所以選擇使用液晶螢幕繪圖板。需要邊看電腦繪畫的繪圖板，價格則較便宜。

左手配備
Koolertron
單手機械式鍵盤
設定好鍵盤的快捷鍵，就能用左手操作。

其他繪圖軟體
CLIP STUDIO EX
（以下簡稱CLIP STUDIO）
針對插畫以及漫畫而設計的專業繪圖軟體。具備了Photoshop所沒有的功能，當我需要這些功能時，就會使用CLIP STUDIO。

準備筆刷

將需要的筆刷分別設定好，以提高作畫效率。這些只是作者習慣使用的筆刷設定，
等你熟悉軟體後，請自行改造筆刷設定。

柔邊圓形筆刷 筆刷 1

將預設的〔柔邊圓形筆刷〕設定改為具有噴槍效果的筆刷。可表現平滑的質感，想
畫出漸層感，或是輕輕擦拭的時候，就能使用這種筆刷。首先，將〔筆尖形狀〕的
〔間距〕設定為 9 ％ A。接著勾選〔轉換〕，將〔不透明度快速變換〕和〔流量快
速變換〕的控制項都設定為〔筆的壓力〕。勾選〔平滑化〕就完成了 B。

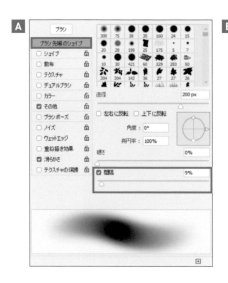
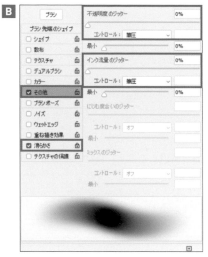

塗色 有起筆與收筆／無起筆與收筆 筆刷 2

將標準預設的〔實邊圓形筆刷〕設定改成無材質的筆
刷。主要在分區塊上色時使用這種筆刷。先將〔筆尖形
狀〕的〔間距〕設定為 2 ％ A。勾選〔轉換〕，將〔不
透明度快速變換〕的控制項調整成〔關〕，並將〔流量
快速變換〕的控制項設定為〔筆的壓力〕 B。到目前為

止是「無起筆與收筆」的筆刷。「有起筆與收筆」功能
的筆刷，則要另外勾選〔筆刷動態〕，並將〔大小快速
變換〕的控制項設定為〔筆的壓力〕 C。事先訂好兩種
筆刷的設定會更有效率。

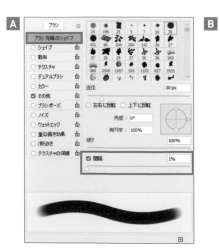
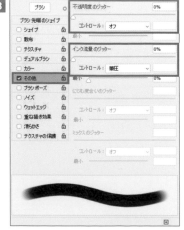
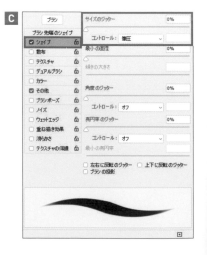

柔軟又粗糙的筆刷 筆刷 3

以筆刷 2 的「有起筆與收筆」效果為基底，並加以更改設定。從草稿到最後修飾，整個作畫過程都會用到這款筆刷。首先，將〔筆尖形狀〕的〔間距〕設定為 9 ％ A。將〔筆刷動態〕的〔角度快速變換〕調至100%，控制項設定為〔筆的壓力〕。〔圓度快速變換〕的控制項也設定為〔筆的壓力〕，〔最小圓度〕設定為30% B。將〔轉換〕中的〔不透明度快速變換〕控制項調整成〔關〕就完成了 C。

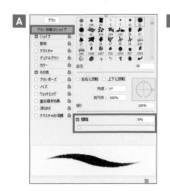

柔軟的上色筆刷 筆刷 4 ❶～❸

這是自製筆尖形狀的筆刷群組，主要用於上色。總共有❶～❸三種筆尖 A。但全部採用相同的筆刷設定。請先勾選〔筆刷動態〕，將〔大小快速變換〕的控制項設定為〔筆的壓力〕 B。接著勾選〔轉換〕，將〔不透明度快速變換〕與〔流量快速變換〕的控制項都設定為〔筆的壓力〕。然後勾選〔潮濕邊緣〕、〔建立〕（啟動噴槍樣式的形成效果）、〔平滑化〕 C。如此一來便能做出一些塗色不均的筆刷，使材質更多樣。

模糊暈染效果的筆刷 筆刷 5

想用Photoshop做出SAI或CLIP STUDIO的模糊暈染效果，就要使用〔指尖工具〕。請以預設筆刷的〔Kyle's Concept Brushes – Scratch Blend〕※為基底，更改筆刷的設定。先勾選〔筆刷動態〕，將〔大小快速變換〕的控制項設定為〔筆的壓力〕，〔角度快速變換〕調成50% A。勾選〔散佈〕，並設定為127%。控制項設定為〔筆的壓力〕，數值為 2 B。勾選〔轉換〕，將〔強度快速變換〕的控制項設定為〔筆的壓力〕，最後勾選〔平滑化〕 C。

※從筆刷面板選單中的「取得更多筆刷」下載，安裝完成就能使用該筆刷。

動畫上色法

「沉入水中」繪圖過程

什麼是動畫上色法？

常見於動畫中的塗色方式。特色是使用的顏色數量很少，繪圖過程不繁雜。由於顏色區分得很清楚，所以物體的形狀很明顯，選擇不同的顏色，能為作品帶來截然不同的印象。

關於作品

將陰影色和底色限定在2～3種顏色。作畫的重點在於開始上色之前，需要先決定好光源位置。上色時，一定要留意陰影和光的形狀。除此之外，只要懂得製造景深，即使是很簡單的上色方式，也能表現出真實的前後遠近感。

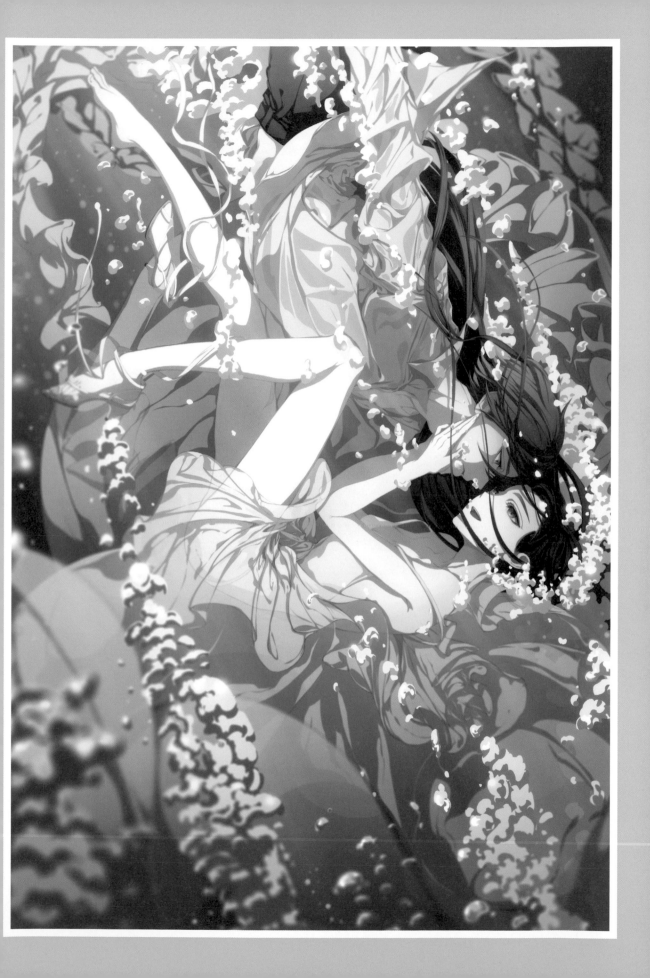

CHAPTER 4
Lesson 1
動畫上色法

決定構思

將想要呈現的畫面定下來。依序繪製素描草稿、草圖、底稿及線稿。

1-1 ▸ 素描草稿

本書所提及的「素描草稿」指的是「想法構思」的階段。先將預計要使用的關鍵字意象畫出來。這幅畫的關鍵字是「水中、泡沫、水母」等元素。接著再逐漸從關鍵字衍伸出構想。我腦中浮現出人魚將人類拉入海中的畫面，所以將這個設定畫了下來。此階段大多使用 筆刷 3 作畫，同時用 筆刷 1 稍微擦淡線條。不論使用哪種筆刷，都要邊畫邊調整流量。

> **MEMO**
>
> ### 想像人物設定
>
> 即使很想畫圖，也很少有人能夠馬上畫得好，這是很正常的事。所以，請你先在心裡構思人物的設定和場景，再開始著手作畫。

1-2 ▸ 繪製草圖

以素描草稿為基底，開始繪製草圖。我們需要在草圖中進行構圖，畫出人體平衡，以及預設事物的具體形狀。不然到了後面的底稿和線稿階段，混亂且形狀歪扭的草圖素描，會造成作畫難以進行下去。為避免這樣的情形，請盡量多花一些時間，將整體畫面統整起來。如果只專注在某一個部分，很容易讓形狀看起來不清不楚，這是很常發生的狀況，所以要時時刻刻留心整體畫面，加以修飾形狀。

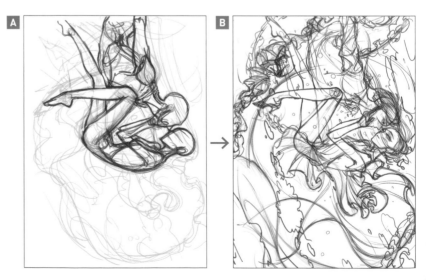

1-3 ▸ 繪製底稿

補足草圖階段未完成的細節，尤其是手部、腳尖、頭髮、氣泡的部分要仔細作畫。有些地方在線稿階段時，較適合自由不固定的畫法（例如荷葉邊、腿部曲線、大波浪等），因此不需要畫底稿。擔心線稿會畫不好的人，可加入協助線稿作畫的輔助線，詳盡的底稿能讓下一階段畫起來更輕鬆。此外，這裡繪製的草圖或底稿圖層，可作為之後作畫的輔助圖，因此請保留並隱藏圖層，不要刪除。

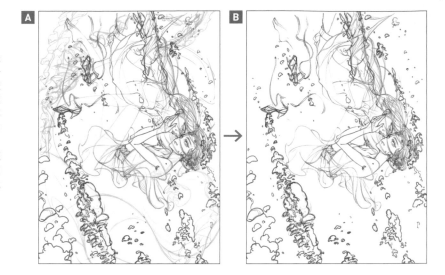

1-4 ▸ 繪製線稿

畫線稿時，不能只描摹底稿或草圖，而是要將輪廓修飾得更好。當你認為照著底稿描線看起來會不太協調時，就完全不需要貼著底稿作畫。當你判斷某些地方用不固定方式作畫，反而能表現得更輕盈自然時，則可以繼續補強。反過來說，像是頭髮這類需要確實掌握形狀的物體，一定要沿著底稿描線才行。

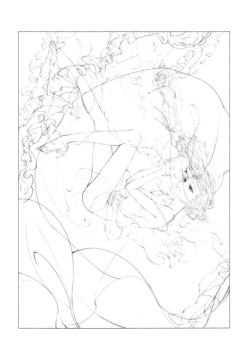

如何畫出線條強弱
線稿的線條強弱變化，除了可以用筆壓來調整之外，還能用其他方法處理。比如用疊加線條的方式加粗，也可以將某些地方的線條擦細一點。

臉部五官
臉部的五官可留到上色階段再更改線稿的顏色，或是微調五官的位置或形狀。先將五官的圖層分開，以便後續操作。

MEMO

整理圖層

記得要隨時整理圖層喔。請思考線稿的前後景深，依照由前而後的順序排列調整物體的圖層。愈下面的圖層，是位在畫面愈裡面的物體。另外，圖層名稱盡量簡短易懂會比較好。

CHAPTER 4 Lesson 2 動畫上色法

分區上色

將各部位分別上色。這個階段畫得愈仔細,後續的繪圖效率和完稿品質就會愈高。

2-1 ▸ 皮膚上色

有線稿的部分
參考線稿並使用〔套索工具〕大致填滿顏色,塗出來的地方則用大筆刷逐一擦除。將皮膚圖層放在人物部位中的最底層,作畫時會比較方便。

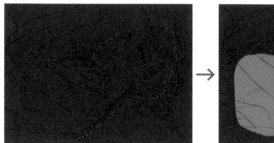 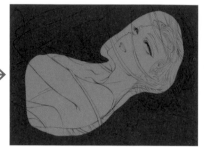

無線稿的部分
暫時將底稿圖層往上移,並且降低不透明度,作為輔助圖。一邊參考底稿,一邊上色。這次的服裝具有透明效果,因此被衣服遮住的輪廓也要確實分區上色。

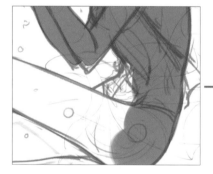

MEMO

畫出乾淨的色塊

色塊上色可分為手動上色,以及〔魔術棒工具〕上色法。雖然〔魔術棒工具〕用起來很方便,但塗了色塊的邊界地帶會變髒,而且容易出現1點(dot)的留白,所以較精細的地方建議採手動上色。不過,雖說是「手動」上色,但其實不需要完全手繪,只要沿著線稿將輪廓框起來,再將中間填滿顏色就行了。

只用魔術棒工具
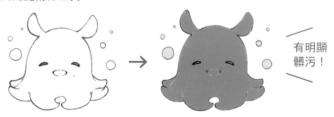
有明顯髒污!

手動框出上色範圍
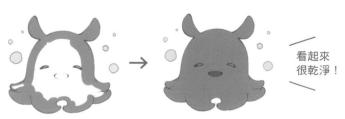
看起來很乾淨!

2-2 ▶ 頭髮上色

髮際填色

為了強調頭髮的流動感,髮際線稿中的線條並未相連。描繪線稿不連貫的地方時,先用筆刷 2 沿著髮際線填滿顏色 A,然後在皮膚與髮際上畫出漸層感,將筆刷 4 的流量設定為20%,並且修飾形狀 B。

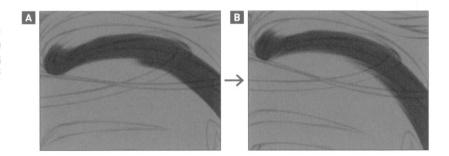

整體填色

由於頭髮的細節很多,需要手動框出輪廓的邊緣。在圈出來的範圍中選擇〔魔術棒工具〕,在已選取的狀態下,從功能表中依序點選〔選取〕→〔修改〕→〔擴張〕,將選取範圍擴大至 5 像素 A。點選〔編輯〕→〔填滿〕,將選取範圍填滿顏色 B。有時會出現一些留白,這時請用〔套索工具〕框出留白的地方 C,並且塗滿顏色 D。

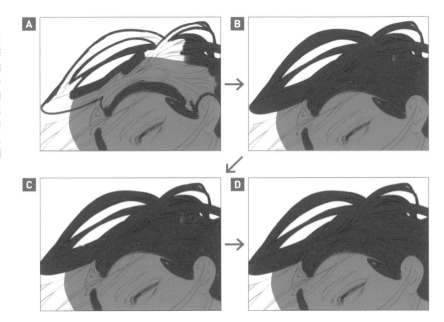

MEMO

髮尾上色

如果用筆刷畫髮尾,不論如何都會花上不少時間。因此,我們可以選用較大的筆刷來上色,然後再順著筆刷邊緣的頭髮線條,將多餘的顏色擦掉,畫出滑順流暢的線條。其他的部位中,如果也有這種連續的曲線,建議使用這個上色方法。

塗色過程

| 塗上大致的色塊。這個階段不需要在意塗出去的顏色。 | 採用無起筆與收筆效果的筆刷 2,選擇〔橡皮擦工具〕,從左邊開始擦拭。 | 在被擦掉的地方補上顏色。重複進行擦除和補色。 | 依序塗滿顏色就大功告成了。範例是從左邊開始上色,也可以從右邊開始。 |

2-3 ▸ 清除重疊的線稿

利用圖層遮色片隱藏男生的線稿，以及重疊的女生線稿線稿。首先，在男生線稿圖層的外側選擇〔魔術棒工具〕，選取範圍縮小至 1 像素 C 。選擇欲消除的線稿圖層（人魚線稿資料夾），建立圖層遮色片，並且塗滿黑色 B 。

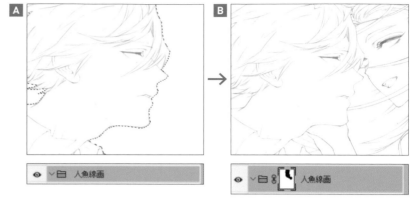

2-4 ▸ 在無線稿的地方上色

在氣泡這類沒有線稿的地方自由作畫。暫時將底稿圖層移到線稿圖層上面，將底稿作為輔助用的底圖，降低圖層不透明度 A 。參考底稿圖層，並且使用〔套索工具〕圈出上色範圍，用任一種顏色填滿 B 。雖然這裡使用的是〔套索工具〕，但由於氣泡呈現不規則形狀，所以也可以改用〔筆刷工具〕上色。

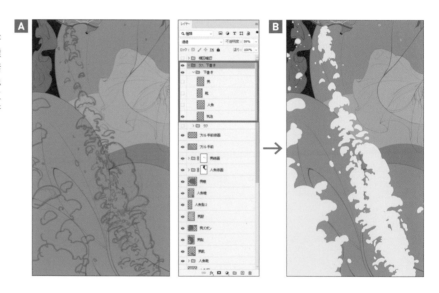

圖層遮色片的基本概念

圖層遮色片並不會刪除圖層，而是可以將圖層隱藏起來。如果用〔橡皮擦工具〕將重要部分清除了，還得重新畫一次。但圖層遮色片可以將它藏起來，讓我們暫時看不到，卻可以馬上恢復原狀。

建立圖層遮色片

選取欲建立圖層遮色片的目標圖層 A ，點擊〔增加圖層遮色片〕，建立圖層遮色片 B 。在圖層遮色片上繪圖，可以只遮住目標圖層的圖案 C 。

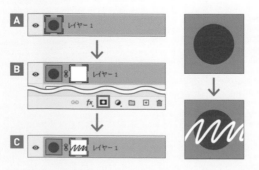

使用灰色調

如果用黑色線條繪圖，就會完全遮住底部的圖案，用灰色繪製，圖案會呈現半透明狀態 F G 。可利用不同深淺的灰色，調整顏色的不透明度。

2-5 ▸更改顏色

分別將各個部分塗上顏色後 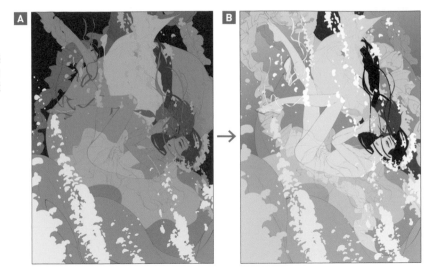，請先整
理圖層，並改成實際的顏色 B。可自由
決定顏色的更改順序，建議先從大面積
區塊開始修改，更容易抓出整體畫面。
改變顏色的方法大致分為兩種。

用色相‧彩度更改顏色

選擇欲更改顏色的圖層，從功能表點選
〔影像〕→〔調整〕→〔色相‧彩
度〕。〔色相‧彩度〕的視窗出現後，
請移動滑軌，將顏色調整成目標顏色。

用填滿功能更改顏色

選擇欲更改顏色的圖層，點選〔鎖定透
明像素〕後，透明的地方便無法上色，
接著在欲更改顏色的地方填滿顏色。

2-6 ▸新增漸層

完成顏色更改之後，要在每個部分增加
漸層效果。愈靠近光源的地方，漸層愈
淺；離光源愈遠的地方，漸層愈深。請
依照這個觀念確立光源的位置。建立一
個新圖層，並在已填色的圖層上使用剪
裁遮色片，再開始新增漸層的作業。
插畫的場景在水中，所以主要使用灰色
調的水藍色和藍色，以500～1500 像素
的大尺寸筆刷 2 上色。皮膚的地方要增
加紅色調。在女生身上疊加偏藍的粉
色，男生則疊加偏黃的橘膚色，將皮膚
的血色表現出來。

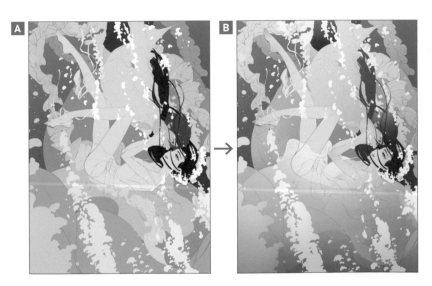

上色

CHAPTER 4
Lesson
3
動畫上色法

在上色的過程中，往往很容易只專注在某個部分。因此請記得，作畫時需要同時確認整體狀況。除此之外，也要適時地改變筆刷大小。

3-1 ▶ 畫出陰影的形狀

描繪陰影時，光源的位置是很重要的關鍵。這幅畫的光源位在左上方。我們假設水中沒有其他光源，並且畫上陰影。在每個部位都新增一個〔色彩增值〕陰影圖層，陰影圖層對著填色圖層使用剪裁遮色片，完成設定後便開始作畫。一開始只要畫出粗略的陰影形狀就好，請用〔套索工具〕塗上陰影。混合模式為〔色彩增值〕的陰影圖層，可將原先畫好的漸層顏色透出來。

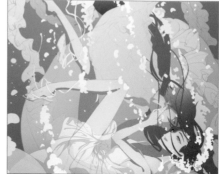

3-2 ▶ 增加透視感

為表現襯衫浸濕的透膚效果，請在衣服的陰影圖層上，建立一個〔正常〕圖層。灰色調比大地色更適合當作膚色，看起來更自然。此外，請選擇透膚區塊的圖層，降低圖層不透明度，以增加陰影的穿透感。

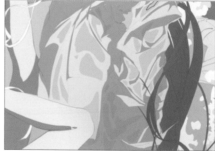

3-3 ▶ 確認陰影位置

這樣就粗略地完成陰影了。畫到這個階段時，請確認一下整體畫面，檢查看看是否有不自然的地方。雖然這邊用「粗略」來形容，但也不能塗得過於粗糙，否則後續可能得花更多心力來修飾。雖然要畫出完整的意象並不容易，但理想上還是希望能盡力表現出來。

請反覆觀察受光面和陰影面，並且加以練習，學習掌握光影。

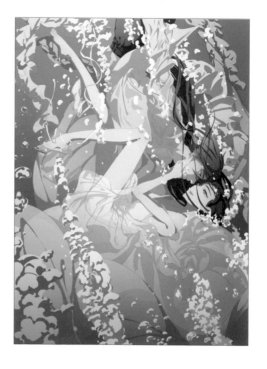

74

3-4 ▸ 修飾皮膚的陰影形狀

確認好所有部位的陰影位置後,就可以開始修飾形狀了。可自由決定形狀的順序調整,這裡會先從皮膚周圍開始著手。如果你很猶豫該從哪個部位開始,那就先從畫面中最顯眼的部分開始修飾吧。請以該部分作為刻畫程度的基準,並調整其他部分修整程度。這個階段主要會用到 筆刷 2。

臉部周圍

在兩張臉之間飄動的頭髮,或是臉部周圍的氣泡都會在臉上產生陰影,請確實將這些陰影畫出來,並且表現出距離感。此外,像耳朵這類具有凹凸起伏的部位,也要仔細地作畫。

胸部與手臂

手臂是沒有太多凹凸起伏的圓柱體,請在外側和關節處加上陰影。女生的胸部是重點部位,添加一些光亮,讓胸部更明顯一點。

腹部與腿部

腿部和手臂一樣是沒有凹凸起伏的圓柱體,在外側和關節的地方添加陰影。女性角色的設定是美人魚,衣服和皮膚並不貼合,所以從衣服透出來的肌膚陰影,需要畫在同一件衣服的陰影圖層上。

腳尖

後腳跟、腳踝、足弓、腳趾有許多凹凸變化,請盡量一邊實際觀察腳的樣子,一邊仔細作畫。

男性

男性角色也以同樣的方式上色。基本上,大部分都和女性的畫法相同。但男性的骨頭和肌肉比女性更結實,請運用陰影的形狀將這個差異表現出來。

3-5 ▶ 修飾頭髮的陰影形狀

頭髮雖然是一根一根細細的，但一束頭髮就會形成一定的分量感。請依照線稿將髮束視為單獨的物件，修飾陰影的形狀。頭髮畫起來比較繁瑣，使用有起筆與收筆效果的 筆刷 2 作畫。選用很暗的大地色，用〔色彩增值〕模式疊加陰影後，會很難看出陰影的形狀 A ，所以請暫時在陰影圖層和填色圖層中，插入一個填滿白色的圖層 B C 。接著再塗上基本的陰影顏色 D 。頭部後方及頭髮大量交疊的部分，則畫上更深的陰影 E 。

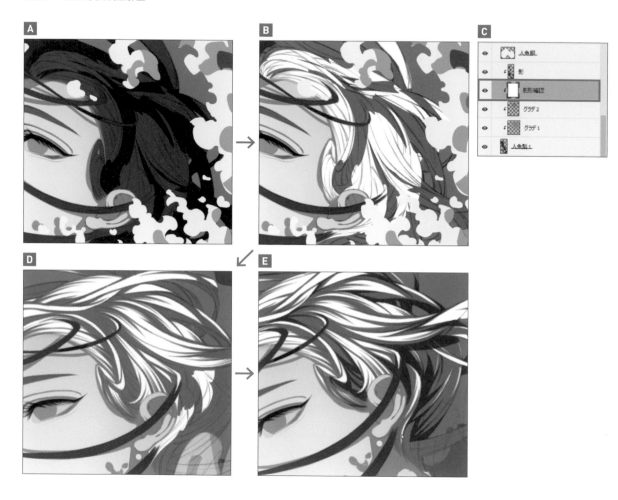

添加頭髮的光澤
這幅畫的整體陰影很複雜，目前已經有很多元素了，所以不要畫出具體的高光，而是用 筆刷 1 添加局部光澤。

修飾臉上的頭髮和男性人物的陰影
女生的頭髮落在男生前方，請記得將陰影畫出來。接著再用同樣的順序繪製男生身上的陰影。

3-6 ▸ 修飾服裝的陰影

正如前面的說明，〔套索工具〕比〔筆刷工具〕更適合表現不規則形狀。我想以不規則的陰影表現在水中漂動的薄布料，因此主要以〔套索工具〕修飾和補足陰影的形狀。只有在做細部修飾的時候，才會用到有起筆與收筆效果的 筆刷 2 。

如何表現薄布料

單薄的布料具有容易起皺的特質，所以陰影要畫得更仔細。畫陰影時，除了依照線稿來修飾形狀之外，自由摸索皺褶的形狀也是很重要的技巧。

複雜的皺褶

腰圍附近的衣服，以及彎折重疊的布料上的陰影相當複雜。有意識地交錯使用大面積的陰影，以及線條細緻的陰影就能畫得好。

男性的衣服皺褶

假設男生的衣服比女生的衣服厚，並且修飾男生的服裝陰影。畫透膚的部分時，要意識到皺褶的走向和布料的起伏。具體來說，將每一個透膚的地方想成山谷，白色的部分則是高山，就會比較容易理解了。

3-7 ▸ 修飾其他物件的陰影

修飾鞋子、荷葉邊、泡沫的陰影形狀，
不需要畫得跟主體人物一樣仔細，也不
畫得太搶眼。修飾陰影時，請隨時留心
整體畫面，不要畫得比人物的陰影還精
細。在鞋子底色圖層的資料夾上方，新
增一個〔色彩增值〕圖層，並使用剪裁
遮色片，就能統一描繪鞋子的陰影。

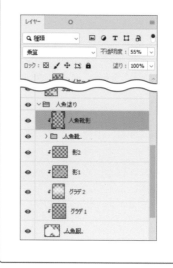

3-8 ▸ 確認所有陰影

所有陰影的形狀已修飾完成。人物的臉
部周圍比較容易吸引目光，所以周圍的
氣泡會畫得比其他部位還細緻 A。

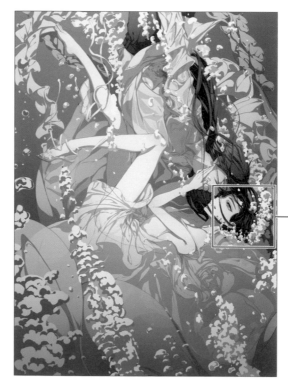

3-9 ▸ 修飾衣服的陰影

眼睛是動漫人物的插畫中，最引人注目的部位。因此要畫得
比其他部位更精細，請在作畫過程中仔細挑選顏色。

繪製底色

先用 筆刷 1 畫出眼睛上半部的漸層色 A，然後再畫瞳孔。選擇比底色深一點的顏色，畫出橢圓形，再用更深的顏色畫出中央的黑眼珠 B。

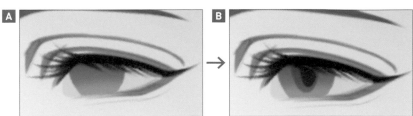

添加深淺變化

用一種顏色畫出虹膜的深淺。為表現出眼睛渾圓又水汪汪的感覺，畫上偏白的藍色 A。接著在後方加上亮藍色，增加層次感 B。在眼睛的上半部加入一層更深的顏色，畫出落在眼球上的眼瞼陰影 C。在眼睛下半部添加亮綠色的高光 D。

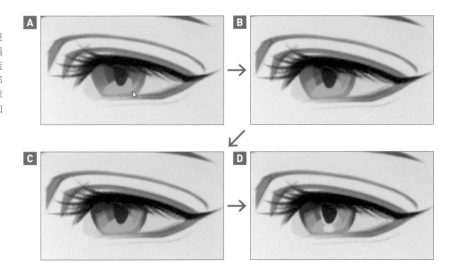

繪製眼睛細節

以深藍色繪製虹膜 A。畫上淡淡的高光，呈現眼睛上的反光 B，選擇灰色調，避免過於顯眼。最後在眼白的部分畫上眼瞼的陰影就完成了 C。光是畫眼睛，就會用到10張圖層。請幫每個圖層都取上簡單好懂的名稱 D。為了配合插畫的氛圍，高光畫得較不明顯。

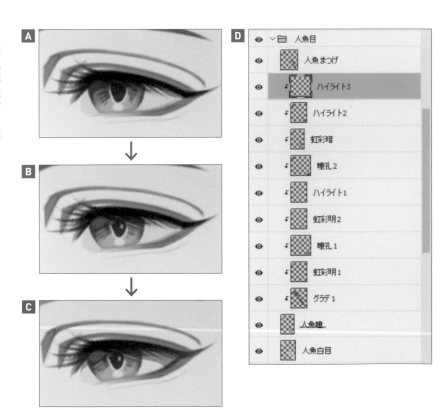

3-10 ▶ 調整線稿的顏色

塗好全部的顏色之後，就可以開始融合線稿的顏色。請在線稿圖層上新增一個〔正常〕模式的圖層，並且建立剪裁遮色片，只在需要修改顏色的地方上色。利用調整或不透明度功能進行微調。這個步驟看似瑣碎，卻會對整體印象帶來很大的影響，所以請務必記得修改線稿的顏色。比如說，女生背部到臀部的線條感覺太明顯了，這時就要將顏色調淡 A B。只要比較一下修改前後的差異，就能看出變化有多大。

調整圖層遮色片的濃度

點選功能列表的〔視窗〕→〔內容〕後，會顯示出內容面板。內容面板可用來調整圖層遮色片的濃度。

3-11 ▶ 完成上色

畫到這裡就差不多完成了。請檢視一下整體畫面，如果有令你感到在意的地方，再進一步修改。我覺得衣服的對比性有點太模糊了，於是在最後微調了衣服的顏色，讓明亮的地方更明顯。這樣插畫就完成了。

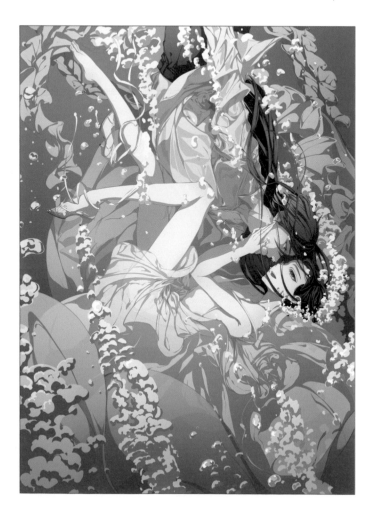

CHAPTER 4
Lesson

4

動畫上色法

加工

我希望畫出單眼相機拍攝的畫面，因此加入了帶有景深感的模糊表現。

4-1 ▶ 整合各個部位

為了讓操作更便利，請將每個部位的圖層整合起來。人物的部分會一起進行加工，所以將人物統整成一個圖層。以防萬一，建議將目前為止的操作過程另外存檔。

> ## MEMO
>
> ### 小心資料毀損！
>
> 圖層的數量過多，會給電腦帶來很大的負擔，尤其是加工階段要特別留意。負擔的程度和電腦規格有關，在電腦負擔過重的情況下持續操作，很有可能會造成資料毀損。如果你使用的是一般電腦，建議在加工之前先將圖層整合起來。

4-2 ▶ 增加背景的明暗變化

我想增強水中陰暗的意象，於是在背景資料夾中建立〔線性加深〕圖層，並用〔漸層工具〕在畫面兩側增加暗色。不透明度設定在50％以下低數值 A。只用〔漸層工具〕，色彩的明暗度會太顯眼，這時請點選〔濾鏡〕→〔模糊〕→〔高斯模糊〕並調大數值，加強模糊感 B。

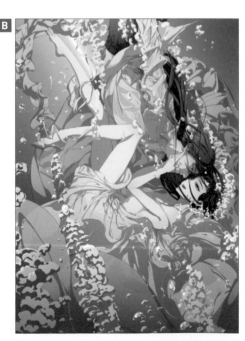

4-3 ▶ 表現距離感

在各部位的圖層之間建立〔柔光〕圖層，並用〔漸層工具〕調整明暗度。愈深處的顏色畫得愈暗，可營造水中冰冷昏暗的感覺。調整漸層顏色、不透明度、混色模式，並且疊加多個圖層，使畫面呈現更深的色調。

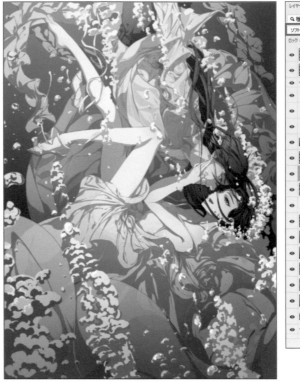

4-4 ▶ 調整每個圖層的顏色

利用〔調整圖層〕調整人物顏色，使背景顏色和周圍主題物的色調更加融合。〔調整圖層〕可作為一般圖層使用，所以也可以建立剪裁遮色片，或是改變混色模式，適合用來測試錯誤，在色彩的微調上也相當方便。這裡使用的是〔曲線〕。

如何建立調整圖層

點選圖層面板底部的圓形符號，選擇〔調整圖層〕的類型。選好類型之後，就能建立一個〔調整圖層〕。

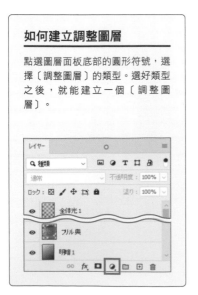

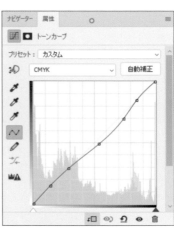

〔調整圖層〕有很多種模式，可以多方嘗試喔！

4-5 ▸ 繪製深處的光

畫出射入水中的光線。先畫背景深處的光，在新的〔正常〕圖層中，用無起筆與收筆效果的
筆刷 2 ，畫出從光源照射下來的放射狀光線 A 。按住 Shift 鍵並使用〔筆刷工具〕就能拉出直
線，以這個方法畫出光線。由於光線的形狀太明顯，需要利用〔高斯模糊〕濾鏡加以模糊 B ，並
且降低圖層的不透明度。光在水中的強度會減弱，需要用〔橡皮擦工具〕擦淡畫面下半部的光，
藉此展現臨場真實感。

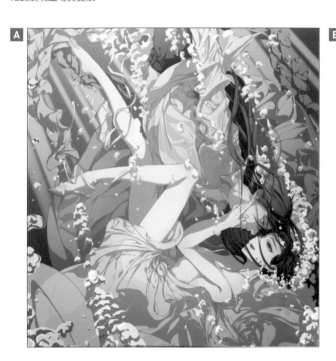

4-6 ▸ 畫出前方的光線

以同樣的順序畫出前方的光線。在氣泡與人物之間建立新圖層，並將光線
畫出來，就能營造景深感。疊加在人物上的光線，請使用〔柔光〕混合模
式做出透明感。

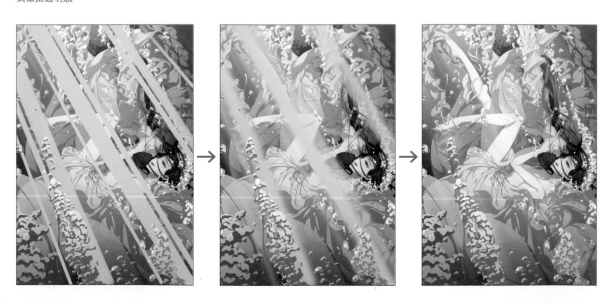

4-7 ▸ 運用模糊效果表現遠近感

使用〔模糊收藏館〕做出各式各樣的模糊效果。這幅畫使用了〔景色模糊〕以及〔光圈模糊〕，表現出照片般的模糊效果。首先，請選擇欲加入模糊效果的氣泡圖層，點選〔濾鏡〕→〔模糊收藏館〕→〔景色模糊〕。接著畫面中會出現〔模糊收藏館〕的視窗，請從視窗中調整模糊的程度 A。B 是插圖的正常狀態，C 則是加入模糊效果後的狀態。同樣的做法也可以運用在其他的部位上。

MEMO
以人物為焦點

人物是最應該強調的地方，所以人物不需要做模糊效果。沒有模糊效果的部位，看起來就有對焦的效果。

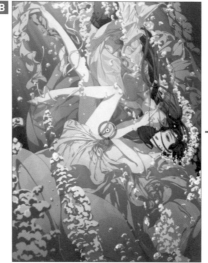

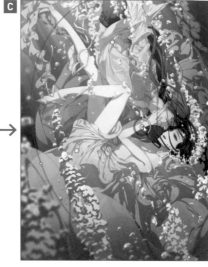

4-8 ▸ 調整整體的顏色

進行顏色的最終調整。色彩調整的部分，全都是用〔調整圖層〕處理的。我想讓畫面看起來更像在水中，於是先用〔色彩平衡〕的〔中間調〕和〔亮部〕加強青色 A B，並且加強〔陰影〕的藍色 C。運用〔曲線〕調整整體色調 D，再用〔色相·彩度〕降低整體的彩度，加強昏暗感 E。在最上方建立一個新的圖層，加入由白到暗橘的色彩漸層，並將混合模式改成〔線性加亮〕，不透明度調低至10%；新增〔調整圖層〕，選擇〔色相·彩度〕，模式設定為〔加深顏色〕，調出些微的褪色感，降低整體的色彩鮮豔度 F。

5-9 ▸ 刻畫細節

為增加背景的精細度，請運用筆刷 1 畫出更多氣泡。雖然氣泡並不是很顯眼的物件，但只要增加一點點，就能夠提高插畫的品質。

5-10 ▸ 增加暈光作用

拍照的時候，強光照射處所形成的模糊白色效果，稱為暈光作用，我們要在最後加入這種暈光效果。首先，合併所有圖層，並且複製圖層。然後建立一個塗黑的新圖層，混合模式改成〔顏色〕 A B 。將先前複製的圖層和塗黑圖層結合，再用〔色階〕加強對比 C D 。按住 Ctrl 鍵並點選圖層，就能單獨選取明亮的地方 E ，然後複製貼上一個新的〔正常〕圖層 F G ，混合模式調整為〔加亮顏色〕，暈光效果就完成了 H 。

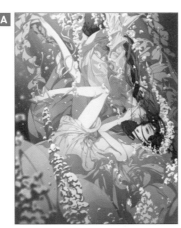
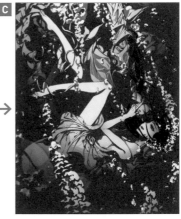

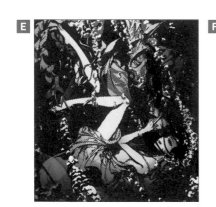
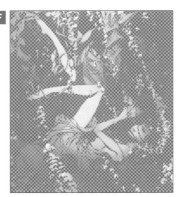

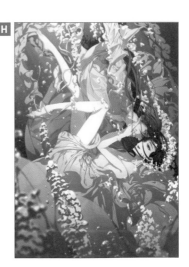

運用照片的效果

SPECIAL Lesson 1

接下來將介紹照片效果的使用方法,這種效果可作為提升動畫上色品質的手法。

▼ 暈光作用與景深

所謂的暈光作用,是一種攝影專業用語,受到強光照射的地方會出現模糊的白光。在攝影中,通常會盡量避免發生暈光現象,但有時也會為了體現光亮的感覺,而刻意使用暈光效果。

所謂的景深,則是指進行攝影對焦時所看到的範圍。對焦範圍狹窄,稱為淺景深;範圍廣,則稱為深景深。

簡單的暈光效果

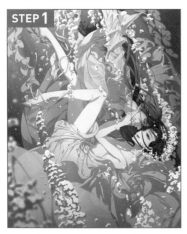

STEP 1

已經過整合,但尚未加工的插畫。請先複製插畫,準備一個複製圖層。圖層排序為原始圖層在下,複製圖層在上。

STEP 2

用〔高斯模糊(ガウス)〕加強複製圖層的模糊感,依個人喜好調整模糊程度。請多方嘗試看看。

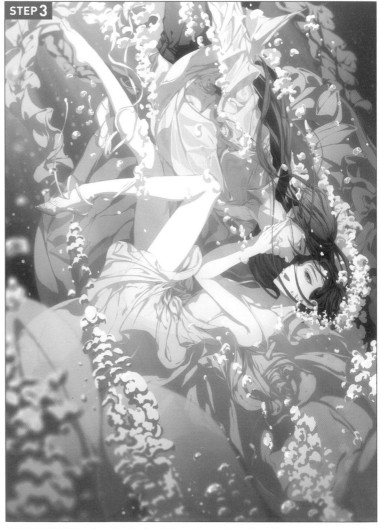

STEP 3

將複製圖層模糊化之後,混合模式改成〔濾色〕,不透明度設定為50%。如此一來,整個畫面上就會疊著一層淡淡的光。此外,也可以使用〔柔光〕或〔覆蓋〕混合模式。請配合畫面選擇最適合的效果。

實際的暈光效果

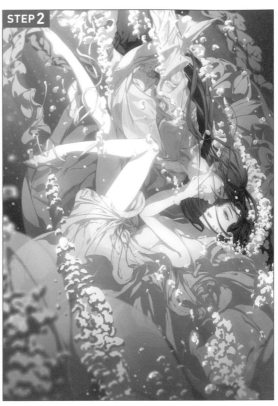

實際上，真正的暈光效果只會出現在明亮的地方。所以就像P.85一樣，只取明亮部分的作法更接近真實的暈光作用。

這幅畫只有提亮明亮的地方，這麼做可避免整個畫面都變白。如果想畫出強調對比的插畫，建議採用這種作法。

景深的表現

無景深
如果沒有景深效果，會無法統一插畫的調性和質感，且難以強調畫面的重點部分。

有景深
模糊前方和深處的物件，增加遠近感，使重點部分更明顯。

失焦
改變焦點的位置，就能改變畫面的重點。畫面前方的氣泡保持不變，並且加強後方深處的朦朧感。

材質上色法

「秋夜」繪圖過程

什麼是材質上色法？

一種相當有趣的上色方式，可做出微妙的色彩變化。
挑選符合物體質感的材質是很重要的一環，不同的材
質疊加方式，可做出各式各樣的效果。此外，手繪氛
圍也是材質上色法的魅力之處。

關於作品

這幅畫著重於兩個部分的表現，一個是夏季浴衣材質
「絹絲」薄透的材質感，另一個則是光線穿透布料的
表現。在整體色調上，統一使用深藍色、紫色的藍色
系，並運用材質效果展現不同物體的質感，提升插畫
的品質。

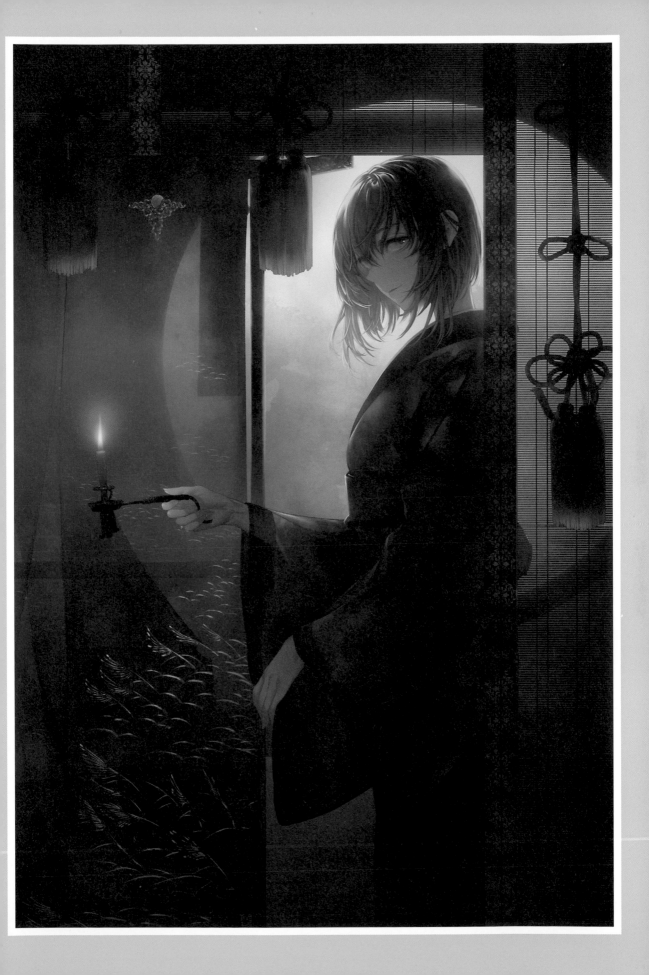

事前準備

先準備好材質和材質筆刷。至於具體上該使用什麼材質，請配合你的插畫做選擇。

1-1 ▸ 準備材質

材質的準備方法主要分為兩種。一種是在網路上或書籍中尋找既有的素材。現在可以從各式各樣的地方取得材質，因此平時請多多搜集喜歡的材質。另一種方法則是自製材質。雖然這個方法比較花時間和精力，但可以做出心目中理想的材質，而且也不需要在意著作權等問題，相當方便。關於詳細的製作方法，請參考**P.108**。不管使用哪一種方法都沒問題，請配合插畫的需求，先搜集各式各樣的材質吧。

材質範例

使用範例：P.98

使用範例：P.99

使用範例：P.103

1-2 ▸ 準備材質筆刷　材質筆刷

另外，一樣也要準備材質筆刷喔。從筆刷中尋找材質，也能獲得各式各樣的筆刷。自製筆刷材質的方法也非常簡單。首先，請先請準備欲製成筆刷的圖片。然後用〔套索工具〕圈出來 **A**。在圈起來的狀態下，點選〔編輯〕→〔定義筆刷預設集〕，就會出現輸入筆刷名稱的視窗 **B**，將圖案納入筆刷素材中。筆刷的名稱請盡量取簡單易懂的名字。如果你想掃描手繪圖片，並製作成筆刷材質，那麼請先將素材擦乾淨，避免白色區塊出現細小的污漬。

※Photoshop無法製作有顏色的筆刷素材。所以一定要準備黑白圖片。

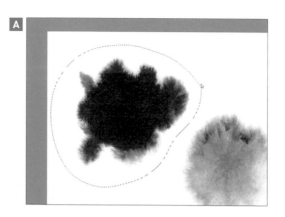

CHAPTER 4
Lesson 2
材質上色法

決定構思

決定想要畫的意象。這幅畫的人物設定已確定,所以從人物設定開始發想構圖。

2-1 ▸ 素描草稿

我要畫的是一名住在日式住宅,身穿浴衣且皮膚白皙的女性。我稱他為幽靈小姐,是一個原創角色。我希望營造出夢幻或日本的氛圍,畫了很多張素描草稿。我思考了很多方案,最後決定選擇「站在家中,單手拿蠟燭」的構圖 A。B 是經過加強並修飾後的構圖。我想讓人物看起來更顯眼,於是將人物移動到畫面中間。

 A B

2-2 ▸ 顏色草稿

我想在畫中加強光的印象,例如窗戶上的逆光和蠟燭的燈光,而繪製顏色草稿時,需要確認光源的顏色和方向。插畫的意象則是關鍵詞「幽靈」,以及夏秋時節的夜晚。微弱的光芒溫和地包裹著景物,在插畫中表現出一種穿透性的質感。為了營造出和風的氛圍,我已在這時決定使用芒草和雲間的花紋。

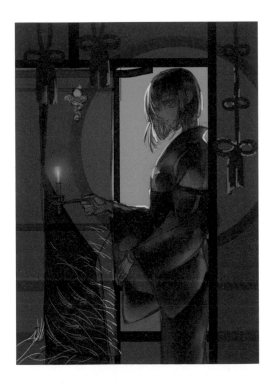

CHAPTER 4
Lesson
3
材質上色法

繪製底色

此階段為描繪細部光影的前一個階段。請將各部位分區上色,並且畫出花紋圖案。

3-1 ▶ 線稿和分區上色

以顏色草稿為底圖,進行描線 A 和分區上色 B。不需要做任何特殊處理,可直接參考動畫上色法的繪畫流程(P.69~P.73)。區分顏色時,只要隨便塗上不同顏色就好,完成各部位的分類後,再改成實際的顏色 C。這幅畫的陰影較多,在整體上需要使用顏色較暗的底色。如果插畫中的受光面積較多,則以明亮色作為底色。

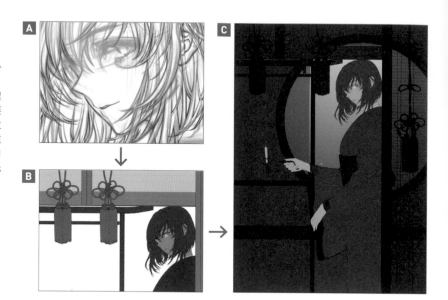

3-2 ▶ 畫出人物整體的陰影

將人物身上的各部位整理成一個資料夾,並在資料夾上方新增一個〔色彩增值〕圖層,使用剪裁遮色片 A。在圖層中填滿暗紫色,畫出人物整體的陰影 B。人物需要刻畫和修正的細節比其他部位多,事先將人物整體的陰影分開上色,後續操作會更方便。

3-3 ▶ 畫出蠟燭的燈光

在這幅畫中,角色拿的蠟燭是需要特別強調的亮點,於是我也提前將燭光畫出來了。從火光的中心開始添加漸層色彩,顏色依序為紫色→紅色→橘色→橘黃色→黃色 A。愈暗的地方,藍色調愈多;愈明亮的地方,黃色調則愈多,請記住光的色彩觀念,加強對於顏色變化的想像 B。

明亮
↑
↓
昏暗

3-4 ▸ 重疊區塊的上色

衣桁※上掛著重疊的振袖布料。這裡沒有畫出清楚的線稿，所以要先用〔以快速遮色片模式〕選取整塊布料，避免顏色塗到布料以外的地方 A。然後在布料接縫和折疊的地方，新增〔色彩增值〕圖層並塗上顏色 B。如果你覺得只用〔色彩增值〕圖層，透視感會太強烈，那麼請複製這個圖層，將複製圖層疊在上面，混合模式改成〔正常〕並調整不透明度，這樣就能改變透視程度。

※掛衣服的架子。

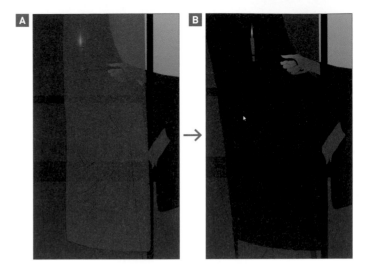

3-5 ▸ 光影漸層

新增〔色彩增值〕圖層，用〔放射性漸層〕效果在布料上添加陰影，顏色以燭光為中心，緩緩地向外變暗。愈陰暗的地方藍色調愈重，所以我使用了偏紫的灰色。

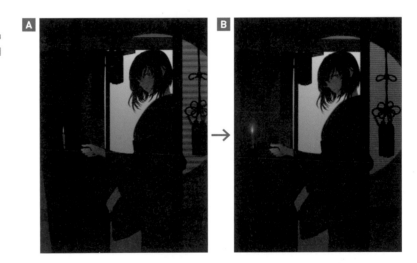

活用快速遮色片

所謂的快速遮色片，就是可以暫時做出遮色片的功能。首先，點擊〔工具面板〕底部的〔以快速遮色片模式編輯〕A。接著選用〔筆刷工具〕，就能製作出遮色片了 B。結束快速遮色片模式後，便會建立選取範圍 C。此外，雙擊〔以快速遮色片編輯〕會出現〔快速遮色片選項〕。可以在這裡更改遮色片範圍的呈現方式，或是改變遮色片的顏色。

3-6 ▸描繪刺繡圖案

繪製振袖上的刺繡圖案。我想畫出芒
草原野的花紋，因此參考了刺繡圖案
和古典裝飾相關書籍。雖然是細如絲
的細緻刺繡圖案，但欣賞整個畫面
時，圖案看起來也不能太細小，不然
會很不起眼。我在新的〔正常〕圖層
中，用筆刷3稍微加粗線條A。畫到一
個程度後，請將圖層複製，觀察畫面
平衡的同時，逐一調整刺繡的位置
B。如果複製的圖層變多了，則先合
併一次圖層，然後再繼續複製C。一
起活用這個好方法，更有效率地增加
圖案吧。但是，都是同樣的圖案太單
調了，所以我在某些地方畫了芒草，
以增加動態感D。

呈現遠近感

描繪袖子下方的刺繡圖案。為了突顯
遠近感，使用〔套索工具〕調整圖案
的大小。下方的袖子比較靠近畫面前
方，所以愈靠近袖子下方的花紋，要
畫得愈大A。袖子的上方比較靠近裡
面，花紋則畫小一點B。

調整圖層順序

將畫好的刺繡圖案整理合併，並且重
新調整圖層的順序A。陰影圖層該在
上？還是刺繡圖層該在上？雖然畫面
看起來不一樣，但排列順序並沒有正
確答案，只要能排列組合出好看的畫
面就行了。決定好圖層順序後，再調
整不透明度，使顏色更加融合B。

3-7 ▸ 描繪花紋

我以藏在雲間的月亮為主體,畫了一個原創的花紋。由於正圓形的月亮看起來會太有人造感,所以我在新的〔正常〕圖層上,用筆刷3畫了一個圓形A。然後在另一個新的〔正常〕圖層上畫雲朵B。這個花紋也是參考刺繡圖案後的發想。接下來,調整雲朵刺繡的大小和位置C。調低月亮刺繡圖層的不透明度,確認交疊的地方,並用〔橡皮擦工具〕擦除D。複製一朵雲朵刺繡的圖層,在點選複製圖層的狀態下,點擊〔編輯〕→〔變形〕→〔垂直翻轉〕,進行翻轉。將翻轉圖層的不透明度調低,依照D的方法,擦除重疊的地方E。新增一個〔正常〕圖層,畫出垂直的雲朵,調整雲朵的大小和位置F。依照C步驟,擦除重疊的部分,並稍微添加幾筆G。這樣就完成花紋了,將所有圖層合併成一個圖層,調整花紋的大小位置H。

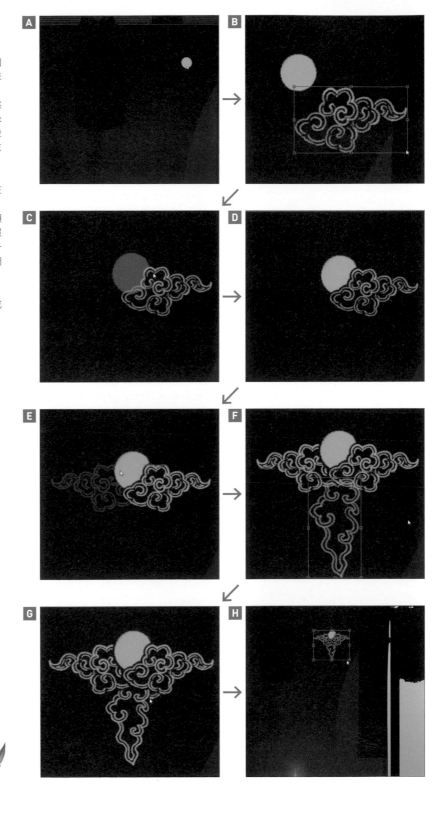

> 請試著活用複製以及翻轉功能,畫出自己的原創花紋吧!

3-8 ▶ 描繪竹簾

將固定在竹簾上的細繩畫出來。不論構成物體的零件多細小，都會大大影響結構的呈現，所以我們還是要盡全力作畫。請按住 Shift 鍵，用 筆刷 3 拉出垂直的細繩 。拉線條的時候，需要加入筆壓的強弱變化，避免畫出粗細一致的線條。因為這種線條比筆直的線條來得更有真實感。畫好一條線之後，請複製圖層，以相同的間隔排列細繩 B。接著在捲起的竹簾上半部，畫出自窗戶投射進來的光，增添立體感 C。

3-9 ▶ 繪製斜紋

開啟與關閉對稱路徑

製作布料的斜紋（綾），使用〔對稱路徑〕繪製。先新增一個〔正常〕圖層，選擇〔筆刷工具〕。在此狀態之下，點擊選項列中的蝴蝶符號 ，然後點選選單中的〔垂直〕。如此一來，路徑面板就會顯示出垂直線目標的路徑 B。再此設定之下進行繪圖，畫出來的東西都會自動變成左右對稱。

繪製零件

〔對稱路徑〕可以切換成關閉或開啟。右擊路徑面板中的目標路徑，顯示出選單列表。點選〔製作對稱路徑〕就能開啟〔對稱路徑〕；點選〔停用對稱路徑〕則是關閉〔對稱路徑〕。我們可以從蝴蝶符號的有無來判斷對稱路徑是否開啟。

繪製零件❶

先畫出一個原始的零件。建立一個零件
專用的〔正常〕圖層，開啟〔對稱路
徑〕，畫出簡單的圖案A。將畫好圖形
的圖層複製起來，運用翻轉和移動功能
擺放圖形B。以同樣的手法擺出C圖
案。這樣看起來還不夠，所以我在中間
加了圖案D。零件之間再添加其他圖案
E。零件❶就完成了。

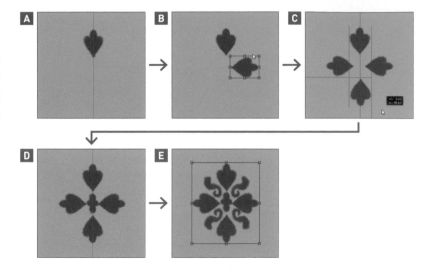

繪製零件❷

製作下一個零件。繪製方法和上一個零
件一樣，請先畫出一個原始圖形A。然
後再排列圖形B。完成零件❷。

組合零件

沿著零件❶的邊長排列零件❷A。重複
複製圖層，翻轉零件並用零件❷包圍零
件❶B。用〔套索工具〕圈出重疊的部
分，將不需要的部分刪除，然後再合併
圖層C。

排列零件

將目前為止做好的零件排成直線A。這
樣就完成斜紋圖案的排列規律了。之後
只要將斜紋擺在適合的位置B，調整不
透明度和顏色，讓圖案融入其中就完成
了C。

添加材質

材質可以提高整體的質感。這裡將運用事前準備好的材質和筆刷,在插畫中加入水彩畫般的質感。

▼ 添加材質的基本方法

首先是關於圖層的組合,請在欲貼入材質的零件陰影圖層上方,新增一個材質專用的圖層,混合模式選擇〔柔光〕或〔覆蓋〕,建立剪裁遮色片。貼上喜歡的材質後,再調整不透明度和尺寸,製作出好看的材質。過程中不需要刻畫細節。如果想營造更複雜的質感,只要將材質互相疊加就行了。

4-1 ▶ 添加浴衣的材質

貼上材質

材質的添加順序可自由決定,我先貼上人物身上面積較大的浴衣材質。複製材質檔案,選擇欲貼入材質的圖層並按下貼上,建立一個加入材質的新圖層。這時,圖層並不會自動剪裁遮色片,所以要手動建立浴衣圖層的剪裁遮色片 A 。接著再進一步將材質調得更好看。浴衣上的材質圖案為 B 。

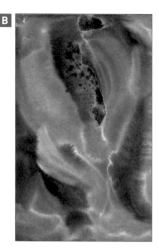

用筆刷添加陰影

用〔套索工具〕大致圈出欲填色的區塊,建立選取範圍 A 。在新的〔正常〕圖層中,用材質筆刷加入陰影 B 。材質筆刷就像貼貼紙一樣,會留下筆尖的形狀。畫好陰影之後,混合模式改成〔色彩增值〕,調整色調和不透明度,使顏色更融入 C 。其他地方也以同樣的方式進行。

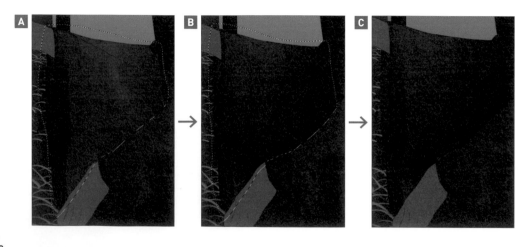

4-2 ▸ 添加窗戶的材質

黏貼材質

在窗戶上添加材質，營造出蒙上一層薄霧的感覺，使畫面更好看 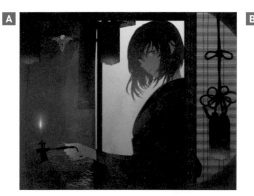。這裡使用的是 B 材質。

用筆刷添加陰影

我想畫出月光由上而下灑落的樣子，於是在窗戶的下半部新增一個〔色彩增值〕圖層，用 材質筆刷 增加色調。如此一來就能輕鬆表現出複雜的大氣現象 A。但直接使用這個顏色，看起來太深了，需要調整不透明度和色調 B。

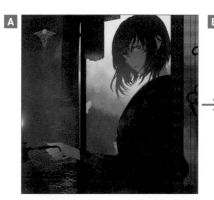
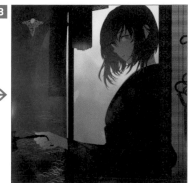

強調窗框的輪廓

窗戶的某些地方被布料蓋住了，因此輪廓變得朦朧不清，我想讓窗戶的輪廓更明顯一點。首先，在窗戶的分區上色圖層中，按住Ctrl鍵並點擊畫面，建立窗戶的選取範圍。在選取的狀態下，用 材質筆刷 畫出偏白的藍色 A。降低不透明度後，就會浮現出淡淡的輪廓 B。

4-3 ▸ 添加臉部和頭髮的材質

皮膚和頭髮上也要疊加材質。在皮膚上疊加日本和紙般的細紋，使用低對比度的質感，以表現出肌膚的細緻感 A。相反地，頭髮則會出現金屬材質般的明亮感，因此要疊加多個材質，讓材質看起來更明顯 B。

CHAPTER 4
Lesson
5
材質上色法

高光與陰影

接下來，我們將繪製材質無法完整表現的小細節。主要使用 筆刷3 上色，作畫時需要留心光源的位置。

5-1 ▸ 描繪頭髮

加入高光

高光部是頭髮中亮度最高的地方，從這裡開始作畫。為了表現出逆光的感覺，要沿著人物的外圍輪廓上色。準備一個新的〔正常〕圖層，順著頭髮的流動方向畫出線條，並且用〔橡皮擦工具〕的 筆刷2 和 筆刷3，擦除線條的尾端，進行細部修整。頭頂上一塊一塊的髮束，請以「面」的形式上色 A。其餘髮尾的部分，則要一根一根地上色 B。

可在過程中旋轉畫面，
依照自己順手的方向畫
出線條。

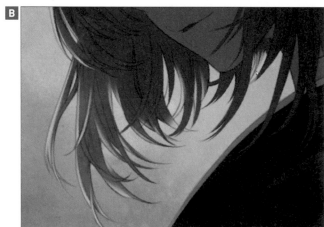

加入陰影

在高光圖層的下方，新增一個〔色彩增值〕圖層，不透明度設定為50％；用鉛筆素描的陰影畫法，疊加一根根線條，畫出頭髮的陰影。筆刷3 所畫出的線條具有一種飛白的質感，和材質的質感很搭，能夠營造出看起來更豐富的陰影。

5-2 ▶ 描繪皮膚

加入陰影

先從皮膚的陰影開始上色。準備一個新的〔正常〕圖層，留意手部的弧度，手腕、大拇指這些較有力的部位中，也有凹凸不平的肌腱、肌肉和皺紋，請仔細將它們的陰影畫出來 A。臉部周圍也用同樣的方式上色。因為有逆光，陰影看起來並不明顯，但盡力地上色可以表現出複雜的照明效果 B。

加入高光

皮膚上的高光並不強，留到後面再上色。高光圖層一定要放在陰影的上層。手部被燭光照亮了，需要先塗上橘色的光 A。此外，為突顯臉部的立體感，臉頰到下巴的地方要畫亮一點 B。

5-3 ▶ 浴衣上色

浴衣的陰影幾乎都在步驟 4-1 畫好了，所以只要稍微加強即可。我想先畫出浴衣透出中衣的感覺，於是使用 材質筆刷 ，在新的〔正常〕圖層塗上偏白的顏色 A。然後在邊界的部分加上幾條高光，增加立體感 B。同時修飾一下需要調整的陰影。

5-4 ▸描繪背景

流蘇

以頭髮的畫法繪製流蘇垂下的部分。只有上色看起來太單調了，因此要用 材質筆刷 增加質感。流蘇下半部的受光處，則以漸層效果表現微弱的光亮。

衣桁

衣桁是比較不起眼的部分，不需要畫陰影，只要畫出高光，看得到亮部就行了。按住 Shift 鍵，拉出一條垂直的線，降低不透明度，只在很明亮的地方上色。

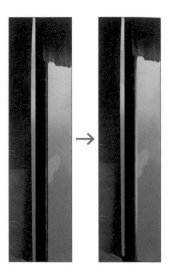

燭台

作畫時，請留意燭台正上方，有蠟燭映照的光。燭台是堅硬的鐵製品，亮部和暗部的交界處要畫出清晰的陰影。燭台的高光也要畫得比其他物品還明顯。

蠟燭

請畫出蠟燭身上的穿透感。燭火的光芒會穿透蠟燭，因此前端要加入漸層效果。將靠近燭光的部分畫亮一點，可藉此增加立體感。

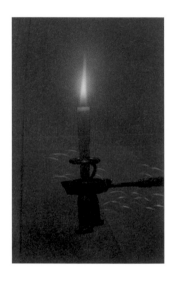

繩結

凹凸不平的網眼不需要畫陰影，只要畫出繩結重疊處的陰影就行了。如果背景較複雜（包含線稿），陰影畫簡單一點，才能突顯人物之類的重點主題物。

鉤子

將竹簾捲起來時，鉤子是用來固定竹簾的重要工具。鉤子的材質是堅硬的金屬，需要利用高光表現光澤感。雖然不需要畫出具體的陰影，但還是要用 材質筆刷 增添少許質感。

螺鈿

螺鈿是衣桁的裝飾品，需要加入材質和
高光。新增一個〔正常〕圖層，用
筆刷 3 描繪螺鈿的花紋 。在圖層上建
立剪裁遮色片，加入有顏色的材質 C。
將材質圖層的混合模式設定為〔覆
蓋〕，使顏色更鮮艷 B。在這裡塗上有
顏色的材質，可以節省上色的工序。

斜紋布料

我想畫出具有一定厚度的紮實布料，於
是在邊緣的地方加上高光，突顯立體感
。為了加強斜紋的材質感，只在斜紋
的部分用遮色片加入材質 B。

5-5 ▸ 在刺繡圖案上加入高光

為了讓振袖的刺繡圖案上，看起來有銀
色的繡線，我在上面加了高光。弧形的
部分較容易受到光照，因此主要提亮這
些地方。其實在真實情況下，高光並不
會這麼亮，但我認為突顯這些部分會更
好，所以提高了亮度。

5-6 ▸ 提亮窗框

在窗框上畫出高光，增加立體感。從窗戶的底色圖層中取得選取範圍，擴張至 4 像素左右，然後在窗框的底色圖層上方，新增一個〔正常〕圖層，建立剪裁遮色片，並填滿明亮的顏色。為避免邊緣過於銳利，使用〔高斯模糊〕濾鏡並調整顏色，使色調更柔和 B。

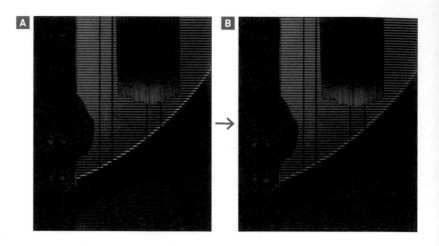

5-7 ▸ 在人物和背景之間加入亮部

在振袖和窗戶的圖層群組之間，新增一個〔柔光〕圖層。在圖層中以大尺寸的 材質筆刷 畫出光線射入的樣子。
這麼做可增加距離感，畫出具有景深的插畫。

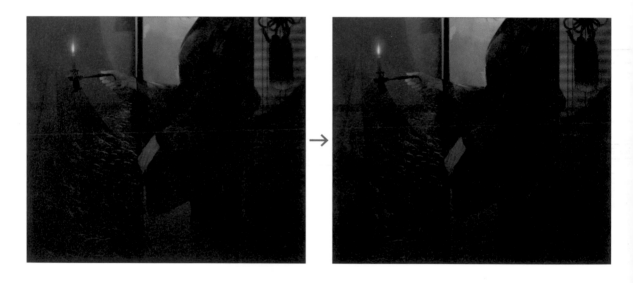

5-8 ▸ 在臉上畫腮紅

在眼睛周圍到臉頰上，用 筆刷 1 塗上腮紅 A。畫太紅看起來會很像腫起來，所以要一邊確認整體，一邊調整顏色和不透明度 B。嘴巴則主要在嘴角上色，畫出帶有陰影的紅色調。

5-9 ▸ 描繪眼睛

眼睛是很重要的地方,需要畫出眼睛和其他部位在細節程度上的差異,藉此來突顯眼睛。這幅畫突顯眼睛的方式,是增加高光和虹膜等細節。基本上,所有細節都在〔正常〕圖層中作畫。

瞳孔上色

線稿中並沒有畫出瞳孔的輪廓。請用〔高斯模糊〕濾鏡模糊邊緣 A。繪製瞳孔的時候,請特別留意人物的視線。使用 筆刷4 上色,輪廓不要畫太明顯 B。以銀色作為虹膜的底色 C,在底色上面以 筆刷3 畫出放射狀的細線 D。用滴管吸取眼白的顏色,以 筆刷4 塗上淡淡的高光 E。然後以 筆刷4 在眼白的上半部畫出眼瞼的陰影 F。

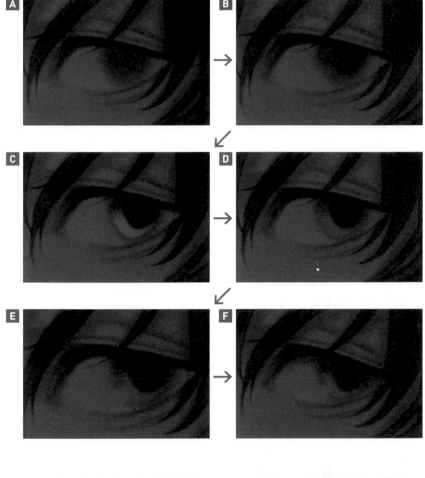

描繪睫毛

先將上睫毛畫出來。用 筆刷4 柔軟的筆觸,畫出一根一根的睫毛。我想畫出低頭往下看的樣子,所以睫毛要往下垂。接著用〔橡皮擦工具〕修整形狀 A。下睫毛的顏色,採用比上睫毛稍微偏紅的色調描繪。這麼做比較容易融入膚色 B。

加上高光

在全部的圖層群組上方,建立眼睛高光的圖層。眼睛的高光顏色不要太顯眼,選擇彩度比頭髮高光還低的顏色,用 筆刷4 畫出高光。除了強烈的高光之外,也要表現出眼球水汪汪的感覺,添加比較柔和的高光以展現出質感。還有,除了瞳孔之外,雙眼皮和下眼瞼上也要加上高光,增添眼部的質感。

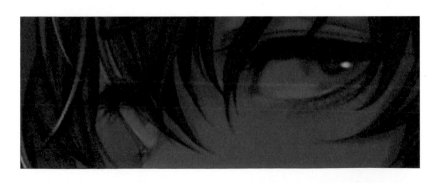

CHAPTER 4
Lesson
6
材質上色法

最後修飾

加工需要修整形狀的細節，或是調整整體的色調、新增漸層。請將加工修飾的圖層放在最上層。

6-1 ▸ 頭髮加工

修整髮尾線稿是透明的部分。用滴管吸取顏色，用筆刷 4 上色。此外，頭髮上的反光也要畫出來。我想畫出髮絲閃閃發亮的樣子，所以多畫了一些比線稿和剪影更有動態感的線條。

6-2 ▸ 改變線稿的顏色

配合原先塗好的的顏色，改變線稿的顏色。在線稿圖層上新增一個〔正常〕圖層，剪裁遮色片並塗上顏色就行了。皮膚顏色特別令人在意，改成彩度較低的粉色以融入皮膚。完成到目前為止的工序後，先將所有的圖層統整起來。

6-3 ▸ 調暗四角

為了強調窗外的光，用〔漸層工具〕將畫作整體的四個角落輕輕塗上一層偏紫的灰色。然後再微調一下整體的陰影，以及燭光的顏色。

6-4 ▸ 表現光暈效果

這幅畫和動畫上色法的作法一樣,需要加上光暈效果。只在特別明亮的地方增加光暈。詳細畫法請參考**P.85**。畫好光暈之後,將所有圖層統整起來。

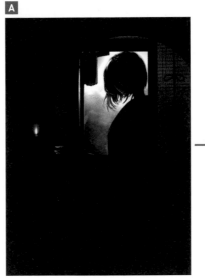

6-5 ▸ 顯現顏色的輪廓

因為顏色的輪廓有點模糊,請點選功能列表中的〔濾鏡〕→〔銳利化〕→〔遮色片銳利化調整〕,讓輪廓看起來更清楚。遮色片銳利化濾鏡除了可用於畫面模糊的時候,在收束整體畫面的呈現上也能發揮很好的效果。

合併圖層時,請將圖層分開的檔案另外存起來,萬一失敗了,還能重新來過。

6-6 ▸ 顏色調整完成

最後,使用〔調整圖層〕的〔曲線〕 A,調整好顏色就大功告成了 B。

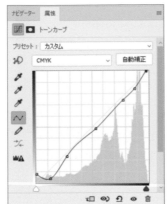

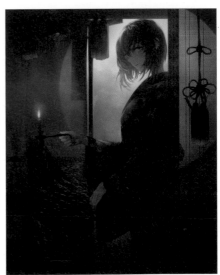

自製材質

只用黏貼的就能做出各式各樣的材質。讓我們一起做看看原創材質吧。

▼ 方便好用的材質

材質可以輕易表現出物體的質感,以及畫面當下的氛圍。可以單獨使用,也可以經過排列組合後,製作出全新的圖案;只要能夠加以活用,材質的表現範圍相當廣泛,是一種很方便的工具。我們可以從許多網站下載可直接使用的材質,也可以利用身邊的工具,自己做出原創材質。事先做好自己用得順手的材質,就能讓繪畫過程更加流暢。接下來,我們將為你介紹作者自製的私藏材質。

材質的製作方法

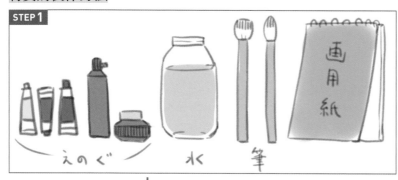

請準備顏料、墨汁、水、畫筆、畫紙。也可以使用專用畫紙以外的紙。不同的畫紙,可以做出不一樣的材質效果。

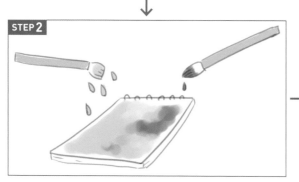

用噴霧器將水噴在紙上,在上面滴上一些顏料或墨汁。用畫筆抹開顏料,將畫紙斜放,製作出花紋。

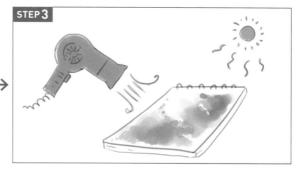

將畫紙靜置於日照處,或是用吹風機吹乾。風乾後,用掃描機或相機拍下來,並且做成電子檔。

材質的種類

彩色類型
可以同時運用色彩和紋路的效果。想要表現出色調的變化感時,很適合用彩色類型的材質。

黑白類型
黑白類型是無彩色的材質,適合搭配任何情境,經常被用來增加物體的質感。

自由地將顏料滴濺在紙上,玩出不同花樣!

彩色類型

除了直接使用材質之外，也可以改變圖層的混合模式，和其他圖層互相疊加。

水彩顏料／畫紙

（例：粗糙的質感）

彩色墨水／畫紙

（例：光）

彩色墨水／和紙

（例：斑點）

墨、日本顏彩 ／畫紙

（例：水）

墨、日本顏彩／畫紙

（例：營造對比感）

彩色墨水／畫紙

（例：具有材質感的紅色調）

彩色墨水／畫紙

（例：營造對比感）

彩色墨水／和紙

（例：生鏽的感覺）

彩色墨水／畫紙

（例：具有材質感的藍色調）

水彩顏料／畫紙
（例：具有材質感的水藍色調）

彩色墨水／和紙
（例：植物）

彩色墨水／畫紙
（例：植物）

彩色墨水／畫紙
（例：沼澤）

彩色墨水／畫紙
（例：池塘）

水彩顏料／畫紙
（例：具有材質感的藍色調）

彩色墨水／畫紙
（例：植物）

彩色墨水／畫紙
（例：天空）

彩色墨水／和紙
（例：花朵）

黑白類型

將多種材質排列組合，可以做出很有趣的效果。

墨／和紙
（例：皮膚）

墨／畫紙
（例：金屬）

墨／畫紙
（例：絲綢）

墨／畫紙
（例：絨毛）

墨、廣告顏料／畫紙
（例：雪）

墨／畫紙
（例：絨毛）

墨／和紙
（例：皮膚、布料）

墨／和紙
（例：皮膚、布料）

墨／和紙
（例：皮膚、布料）

厚塗上色法

「不祥預感」繪圖過程

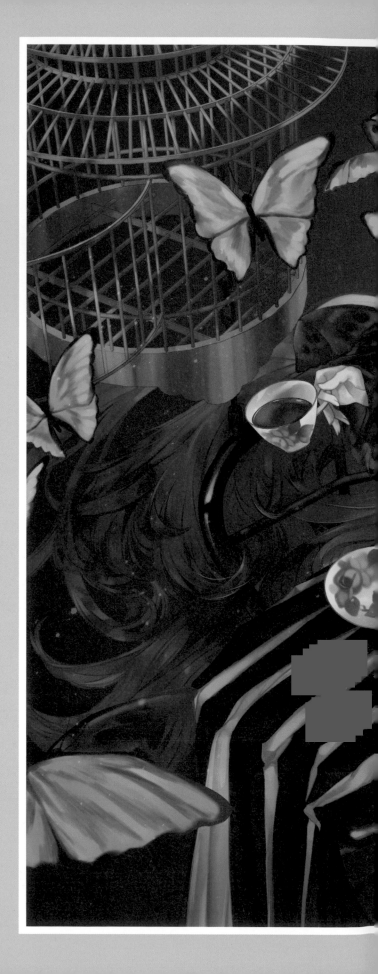

什麼是厚塗上色法？

厚塗法指的是疊加顏色，一種如油畫般的上色方式，從頭到尾一直用疊色的方式作畫。這個畫法可以憑直覺塗抹顏色，只要記住作畫的技巧，上色起來很方便。範例將介紹平常習慣分區上色的人也能輕鬆理解的上色方式。

關於作品

憑直覺上色是厚塗的一大特色，為了運用這個優點，我在作畫過程中很重視顏色之間的搭配。背景之所以會選擇紅色，是為了和藍色蝴蝶及人物顏色做出強烈對比。顏色的對比愈強，插畫愈能令人印象深刻。非常適合魔女詭譎的氛圍。

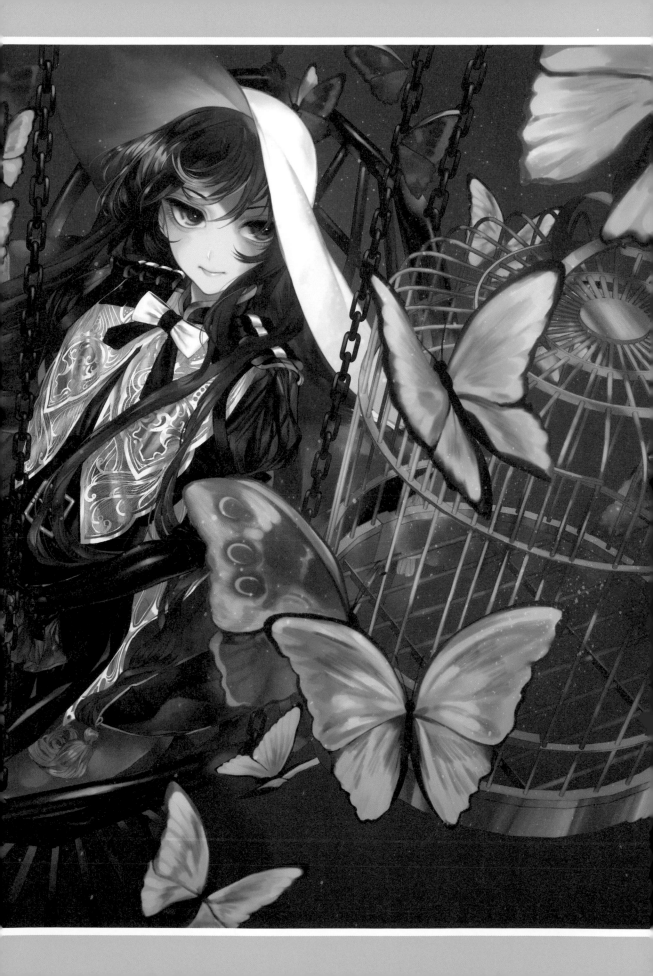

CHAPTER 4
Lesson
1
厚塗上色法

決定構思

厚塗畫法大多會省略線稿，但本章針對不擅長無線稿的人而設計，因此會準備線稿，並且分區作畫。

1-1 ▸ 草稿

使用CLIP STUDIO的3D模型製作草稿。繪製需要透視技巧的構圖，或是形狀複雜的物體時，3D數據可以省下線稿和草稿的部分工序。但是，Photoshop不具備透視作畫，或是素描的特殊3D功能，因此需要使用CLIP STUDIO的功能。我選用CLIP STUDIO的預設3D素描人偶，以及CLIP STUDIO ASSET提供的付費數據。

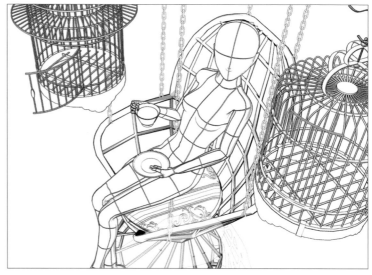

範例使用的3D數據
・3D藤編椅 ························· https://assets.clip-studio.com/ja-jp/detail?id=1774491
・東方風格的鳥籠 ················ https://assets.clip-studio.com/ja-jp/detail?id=1771336
・有屋頂的中國風鳥籠 2 ····· https://assets.clip-studio.com/ja-jp/detail?id=1775834

1-2 ▸ 繪製服裝設計草稿

這次的服裝跟目前為止的範例不大一樣，有許多層次且形狀複雜的配件，因此我預先製作了服裝的正面設計草稿。事先掌握服裝的配件位置和形狀，將人物草稿畫到某個程度，就能憑著讓人物穿上衣服的感覺作畫。而且，繪製配件很多的服裝時，還能避免東缺西漏。順帶一提，角色形象是魔女，主題則是蝴蝶。

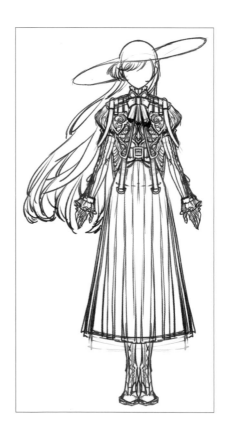

積極使用不同的繪圖軟體，縮短作畫時間！

1-3 ▸ 繪製草圖

描繪人物

以3D素描人偶這類3D數據作為輔助線時，不能直接使用3D數據的輪廓，最多只能當作素描的參考。因為3D模型中的關節，有可能和人體實際的骨骼和肌肉形狀不盡相同。CLIP STUDIO的3D素描人偶有通過人體正中間的中線，以及腰圍和兩手臂中間的橫線，請參考這些輔助線，仔細畫出人物的骨骼，留意肌肉的形狀並加以修整。此外，像是手指這類位於身體末梢的部位，或是3D階段的微調設定中很耗時的物件，反而直接用畫的會比較快，這部分請另外作畫。

描繪服裝

以服裝設計的草稿為底圖，在人物草稿上畫出衣服。領子和圓柱體脖子的立體感有直接相關，因此作畫時要特別留意。此外，馬甲和皮帶前面罩著一塊蕾絲配件，有些地方比較看不清楚，但還是要順著身體的形狀作畫🄰。當畫面的角度不是從正面拍攝，而是像這幅畫一樣由上往下俯視時，就需要注意這些小細節。我打算將蕾絲衣領留到線稿階段再刻畫，所以先畫了輔助線🄱。

1-4 ▸普通的線稿

普通的線稿

雖然，大部分的厚塗過程會省略線稿的步驟，但有些人習慣以線稿為基底並分區上色，為了讓他們也能參考學習，這裡刻意採用線稿作畫。厚塗畫法的重點在於以持續疊加的方式刻畫，因此要選擇 筆刷4 這種較不銳利的筆刷。此外，只有臉部的五官需要另開圖層上色。

縮短蕾絲的作畫時間

繪製蕾絲的過程不僅耗時，而且相當麻煩，我利用圖層效果的技術進行作畫。首先，準備一個蕾絲專用的〔正常〕圖層。對著圖層按右鍵，在選單中點擊〔混合選項〕，顯示出〔圖層樣式〕面板後 ，請點選〔筆畫〕※。在選取筆畫的狀態下，以不具有模糊效果的平滑筆刷上色，筆刷周圍便會自動出現筆畫的輪廓 B 。雖然我用塗了粉紅色來，讓線條看起來更清楚，但實際上只需要保留筆畫的輪廓即可。所以畫完蕾絲之後，請將粉紅色的部分改成白色。當然，如果想從頭到尾都用白色的筆刷也沒有問題。

※如果沒有出現〔筆畫〕的選項，請點選圖層樣式面板底部的〔fx〕，〔筆畫〕便會顯示出來。

1-5 ▸分區上色

完成人物線稿後，請將不同的部位分開上色。鳥籠的形狀很複雜，我運用CLIP STUDIO的〔圖層LT轉換〕功能取出3D數據的線稿，並且直接拿來使用。以目前學到的上色方式作畫，將每個部位都分成一個圖層，開始進行上色。這幅畫中，只有蝴蝶沒有線稿，請直接上色。形狀留到後面再修正，先大致塗上顏色即可。

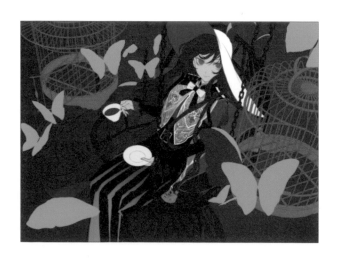

CHAPTER 1
色彩基礎

CHAPTER 2
光影

CHAPTER 3
塑造角色個性的顏色

CHAPTER 4
實作技巧

CHAPTER 4
Lesson

2

厚塗上色法

上色

在厚塗的繪畫技巧中，我們會先用筆刷工具進行基本上色，接著用滴管吸取顏色，一邊混合顏色，一邊修整形狀，並且重複這個過程。

2-1 ▸ 描繪蝴蝶的細節

描繪各個區塊的時候，請先從整體看起來最顯眼的地方，或者是畫起來比較困難的地方著手。觀察起初畫好的第一部分，配合第一部分的作畫細緻度，調整其餘部分的細緻度。我先從蝴蝶的部分開始作畫。上色圖層對著底色圖層使用剪裁遮色片，並且進行上色。

> **MEMO**
>
> ### 注意，不要過度混色！
>
> 由於厚塗法是一種使用混色技巧的畫法，很容易讓顏色看起來太混濁。為避免發生這種情況，作畫時應該隨時意識到上色的範圍在哪裡，和旁邊的顏色混色時，應該在哪裡替換顏色，我們必須明確地區分清楚。不然一旦顏色間的界線太模糊，畫作就會給人一種朦朧不清的感覺，這方面請小心注意。

背面的花紋

請參考蝴蝶的圖片或影片，將翅膀上的花紋畫出來。厚塗畫法採用先粗略上色，再逐一調整形狀的作畫方式，所以一開始先使用較柔軟的筆刷，之後再慢慢改成材質堅硬的筆刷，畫起來會更有效率。範例的筆刷使用順序為：筆刷 4 -3 → 筆刷 4 -2 → 筆刷 4 -1 → 筆刷 3 。

表面的花紋

先用筆刷 4 -3 畫出大致的陰影，之後再慢慢換成硬實的筆刷，畫出蝴蝶的花紋。花紋不能隨便上色，必須隨時注意配色之間的位置，這一點非常重要。另外，不需要畫得太精細，優先畫出顏色和形狀，再逐步畫下去。顏色不均勻的地方到了後期的刻畫階段，看起來會比較不明顯，所以目前還不需要在意細節。

添加陰影

畫好花紋之後，請加上陰影。畫陰影的時候，如果不想
降低彩度，請疊加彩度較高的顏色以避免顏色變混濁。
大致上來說，顏色疊加的明暗差異，可分成三個階段，
分別是高明度、中明度、低明度。畫好陰影後，用滴管
吸取顏色，並且修飾陰影的形狀 A。翅膀的背面也要畫
陰影，請使用翅膀正面的高彩度藍色陰影 B。有意識地
畫出能與相鄰顏色融合的區域，就能減緩顏色之間互相
衝突，營造出顏色看起來更多的氛圍。

雖然這裡的花紋和陰影都
畫在同一個圖層上，但也
可以分成不同圖層喔。

描繪其餘的蝴蝶

其他蝴蝶也用同樣的方式作畫。如果
想要表現遠近差異，請降低遠處的明
暗對比，並且畫得簡略一點。如果發
現形狀歪了，還是優先以上色為主，
並將整體刻畫到一定的程度。繪製細
節時，應該仔細思考要從哪裡開始
畫，什麼時候該修整形狀。因為電腦
繪圖的工具可以讓我們輕易改變主題
物的形狀，所以我優先處理配色和上
色的部分，形狀的修飾則留到最後處
理，制定好自己的上色原則，就可以
不間斷地畫下去。

描繪整體細節

一邊觀察整體，一邊確認作畫的程度和色調。雖然後方蝴蝶顏色之間的界線，畫得比前方蝴蝶還不清楚，但還是有確實區分顏色的位置和明暗度。接下來，請建立一個新的〔覆蓋〕圖層，用 筆刷 1 塗上亮青色，提高翅膀中心的彩度 A。如果想要將這種漸層效果留到後面再畫，建議另外建立一個圖層，處理起來會更有效率。還有一個小技巧，就是在正面的翅膀上，添加低彩度且高明度的黃綠色陰影 B。原本的陰影很接近紫色，所以黃綠色可以表現顏色的互補關係。添加一點互補色，可以增加柔和反光的感覺。

修整形狀

完成一定程度的上色後，就可以開始修飾形狀了。原本建立了剪裁遮色片的圖層整理起來，合併成一個圖層。然後用滴管吸取顏色，使用 筆刷 4-① 和 筆刷 3，從前方的蝴蝶開始修飾 A。遠處的蝴蝶也用同樣的方式修整。紋路可以畫得比前方蝴蝶更模糊，但是形狀卻不能馬虎，必須仔細地修飾。只要形狀看起來工整，就算沒有畫得很仔細，也能塑造出蝴蝶具體的形象 B。

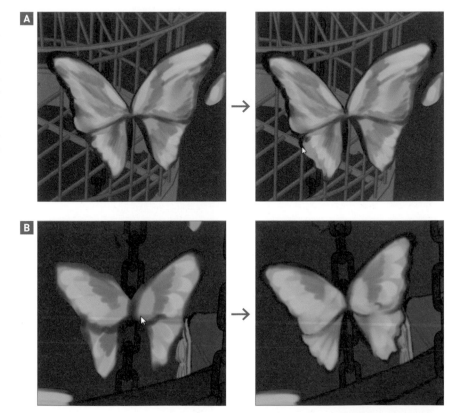

2-2 ▸繪製鳥籠

雖然鳥籠的形狀很複雜，但我不想讓鳥
籠看起來比蝴蝶、人物還顯眼，所以只
畫了粗略的陰影和局部的高光。由於我
想畫出金屬質感，所以選擇對比較強的
配色。首先，在整體畫上粗略的陰影
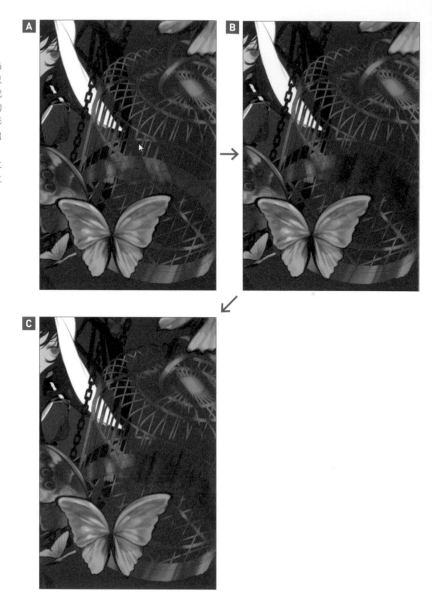。接著在鳥籠內部、裡面的地方畫出
陰影B。在新的〔色彩增值〕圖層中，
將低彩度的水藍色塗在偏黑色的陰影上
C，和紅色背景、金色鳥籠做出配色上
的反差，使鳥籠的剪影更明顯。

活用Alpha色版

所謂的Alpha色版，是指預先將選取範圍存
起來的功能。在複雜的線稿中框出選取範
圍A，畫陰影時就不會影響到周圍的區
域，藉此提高效率B。不過，之後進行細
節刻畫或潤飾時，還得重新選取同一個範
圍，實在很麻煩。像這種經常會用到的選
取範圍，Alpha色版可以先幫我們儲存起
來，非常方便。用法很簡單，不要解除選
取範圍，點選色版視窗底部的虛線圓形
C，就能將選取範圍儲存成Alpha色版。

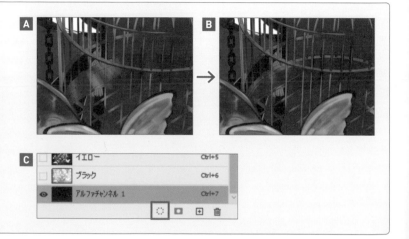

2-3 ▸ 繪製椅子

底座

開始繪製椅子。我想表現出整體的金屬質感,所以上色時要畫出顏色的對比差異,就像鳥籠一樣。先描繪底座,底座並非需要特別突顯的地方,只要簡單畫上漸層效果就行了。

扶手

依序畫出高光、最暗的地方,最後畫出反光。繪製金屬物的時候,先畫受光的部分,比較容易調整顏色的對比度。除此之外,先比較看看反光和高光的明度,以便進行顏色的設定。

畫出景深感

在裡面的零件上添加低彩度的顏色,藉此明確區分不同的物體。假如不這麼做,會很難判斷哪些物體在後面,哪些在前面。

突顯主題物

提亮蝴蝶和椅子重疊的地方,使蝴蝶的剪影更加顯眼。想要突顯某個物體時,請使用這個技巧。

2-4 ▸ 人物的底色

繪製皮膚

接下來，我們將要繪製人物的部分，不過細節刻畫請留到下一個階段再處理，這裡只要塗上底色，畫出顏色的位置即可。先用 筆刷4-❶ 或 筆刷4-❷ 繪製皮膚，在臉頰、額頭、眼尾等偏紅色的地方大致塗上顏色 A。接著在帽簷下的皮膚陰影處，塗上低彩度的紫色 B。只在皮膚陰影的分界線上，塗上高彩度的橘色 C。選擇低於皮膚底色的明度，且高於彩度的同色系，將顏色融入皮膚的同時，還能突顯陰影。

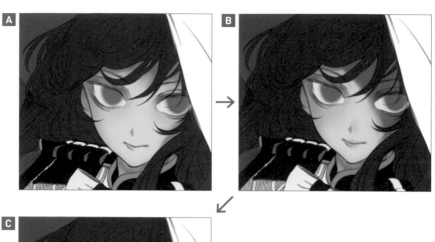

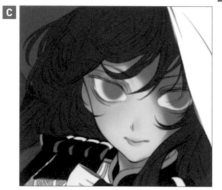

繪製頭髮

上色順序和椅子的扶手一樣，請先畫出高光 A。然後再畫暗部和反光 B。只要大致塗上顏色就好，形狀留到後面再調整。請注意，這個階段不要暈染或模糊顏色，只要鋪上顏色就行了。落在頭髮上的帽簷陰影，請塗上紫色的補色，也就是淺綠色；頭髮本身的陰影，則塗上紫紅色 C。根據陰影的成因來改變顏色，可增加顏色的複雜度。請在頭髮的整體上，用同樣的方式上色 D。

2-5 ▸ 服裝的底色

裙子

裙子的顏色互相交錯，上色時需要搭配每一種色調。水藍色的部分要先畫好漸層，愈靠近腰部則顏色愈藍，接著再加上明亮的水藍色。此外，請順著皺褶畫出明暗變化。

袖套

將具有光澤的皮革質感畫出來。基本上，和金屬一樣需要加強對比度。袖套周圍的顏色很暗，不容易看出手臂的輪廓，所以請先畫出陰影和反光，然後再加上高光。

袖子

沿著衣服的皺褶畫出陰影。目前還不需要畫皺褶的細節，只要留意上色的位置就行了。袖子上的大地色，是帶有強烈紅色的棕色，陰影則塗上低彩度的水藍色，統一整體的顏色形象。

蝴蝶結

蝴蝶結本身的形狀已經畫得很精細了，而且線稿的複雜度也很高，所以這個階段只需要在亮部上色。布料材質不需要畫出金屬般的對比感。混合一些帶有紅色調的顏色，增加色彩的廣度。

調整顏色和形狀

以人物的顏色和形狀為主,描繪更多細節。主要運用色調分離功能進行作業。

3-1 ▸ 改變線稿的顏色

整體上已經塗了很多顏色,接下來要先混合線稿的顏色。請將人物的上色圖層群組整理起來,複製群組並合併圖層。複製後的圖層對著線稿圖層使建立剪裁遮色片,並將線稿圖層改成〔色彩增值〕模式。在使用了剪裁遮色片的圖層中,以〔高斯模糊〕進行模糊化,再利用色階功能,調高彩度並降低明度,讓顏色更明顯。

3-2 ▸ 繪製頭髮

色調分離

在頭髮的上色圖層上,使用〔調整圖層〕的〔色調分離〕,並且剪裁遮色片。雖然軟體會自動整理顏色數量,但如果維持原樣,顏色看起來會非常不均勻,質感很粗糙。請在〔調整圖層〕的上面新增一個〔正常〕圖層,用滴管吸取顏色後,再用 筆刷 4-❶ 修整頭髮的形狀。這時請依據上色情況,將流量數值調到60%以上,就能更輕易地畫出均勻的顏色。

用色調分離整理顏色

色調分離是一種將色階數目分割成指定數量的功能。塗了底色的地方,有時顏色會很雜亂,這時就可以運用色調分離功能來減少色彩數目,讓顏色更容易整理。另外,此功能除了會保留一定程度的明度之外,完成色調分離後,還會出現原本沒有的彩度或色相顏色,因此我們可以利用這些新顏色,拓展更和諧、更多樣化的色彩。

色調分離使用範例

描繪細節

從這個階段開始，主要使用 筆刷 3 這種較能畫出清楚輪廓的筆刷。重複畫出頭髮的線條，隨時留意髮流的方向。在受光側加入強光 A，未受到光照的地方則要重現出頭髮的流向，而且對比感不能太強 B。刻畫所有頭髮細節，看起來會太厚重，因此裡面的頭髮只要大概上色就好 C。基本畫法是以滴管工具吸取顏色並加以暈染，不過也可以使用〔指尖工具〕。希望你能試看看各式各樣的筆刷，並且找到自己喜歡的筆刷。

MEMO

訂下明確的終點線

整理顏色和形狀時，先掌握物體的立體感是很重要的一件事。因此，上色時必須隨時思考哪些地方是亮的，哪些地方是暗的？其他中明度的陰影又會如何變化？如果沒有意識到這些事情，就會變成只是漫無目的地動手而已，厚塗法尤其容易陷入這種永無止境的狀況。因此，在腦海中想好終點的畫面非常重要。

調整色彩

將全部的頭髮大致整理好之後，新增一個〔調整圖層〕的〔曲線〕，並使用剪裁遮色片，調整頭髮的色調。

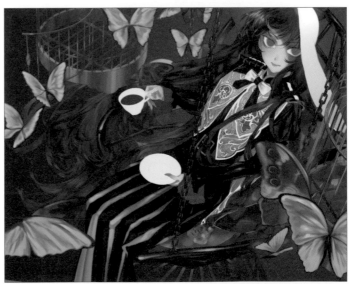

3-3 ▸ 繪製服裝

請從袖子開始修飾 。在這裡使用色調分離，色彩數目會變得過於單調，所以我用更多的顏色進行修整。請在需要增加顏色的區域中，選擇與該區域明度相近的顏色。只要彼此的明度很接近，即使顏色不一樣也能夠輕易融合。接著修整馬甲 B 和皮帶 C。這兩處以平塗的方式作畫，所以只要使用色調分離，並且暈染顏色的邊界就行了。另一方面，我刻畫了被遮住的裝飾品和皺褶的細節。

3-4 ▸ 繪製皮膚

修整皮膚的部分。皮膚的顏色難以搭配低彩度的顏色，進行修飾時，請分清楚高彩度和低彩度的區域。

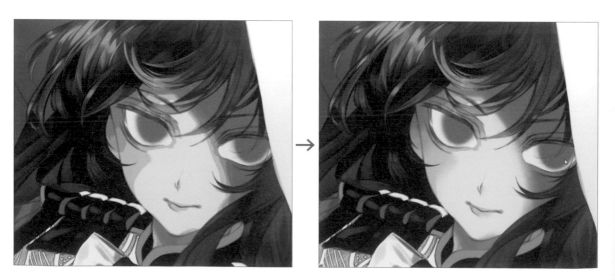

3-5 ▸ 繪製帽子

修飾帽子的內側。底色階段只有單純塗上漸層色而已，為搭配周圍的上色風格，請使用流量30%以下的筆刷 4-❶，並且刻意畫出不均勻的感覺。一邊留意帽子的立體感，一邊動筆上色。

3-6 ▸ 繪製茶具組

我想將陶瓷用品的光滑質感表現出來，因此不使用色調分離，並且塗上陰影。圖案的部分，以筆刷 4-❷ 畫出柔和的輪廓 **A**。畫好其中一邊的圖案後，複製翻轉並新增一個圖案 **B**。茶杯上也要貼上相同的圖案。不過，茶杯具有曲面弧度，請使用〔編輯〕→〔變形〕中的〔彎曲〕，沿著杯子的形狀彎曲變形 **C**。

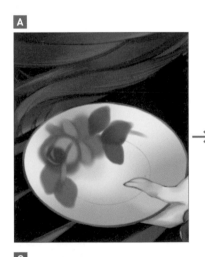

3-7 ▸繪製蕾絲

蕾絲的花紋相當複雜，先畫出大致的
陰影，將緞面或絲綢這類具有光澤的
材質表現出來 A 。其他主題物的顏色
會映在蕾絲上，主要畫出紫色系的頭
髮顏色 B 。點選畫有蕾絲線條的圖
層，將〔混合選項〕中的〔筆畫〕不
透明度調低，做出更細緻的感覺 C 。
此外，為了強調布料的光澤感，我在
蕾絲圖層的下方，新增一個〔正常〕
圖層並加入光澤，然後調整不透明
度，合併圖層 D 。

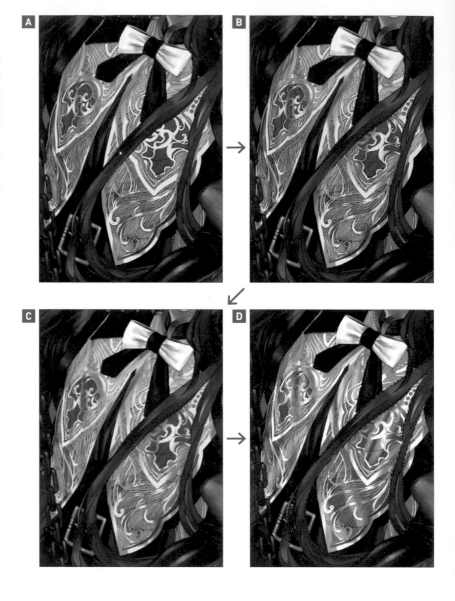

3-8 ▸繪製其他小物品

蝴蝶結

使用色調分離功能，用同樣的方式修整顏色。稍微擦拭左右兩邊的
邊緣顏色，並且保留大地色，就能將布料的厚度表現出來。

流蘇

流蘇垂在椅背上，色調太淡會讓形狀看起來很不明顯，而且缺乏變
化感，所以要添加一些低明度的顏色，修飾流蘇的形狀。

3-9 ▶ 繪製眼睛

眼睛的畫法,基本上和材質上色法介紹的一樣(P.105)。不過,這幅畫的整體彩度很高,需要特別選用能夠突顯眼睛的配色。眼線的顏色也畫上黑色。在眼睛的輪廓上添加偏紅的紫色,暈染眼睛輪廓與眼白的界線 A 。接著繪製瞳孔和虹膜的部分。因為眼睛是紫色的,為了讓虹膜更突出,採用高彩度的黃綠色 B ,用偏紅的黃色描繪虹膜 C 。接著用滴管吸取眼線的顏色,並且畫出睫毛 D 。我想在睫毛間畫出縫隙,於是使用 筆刷 4 -1 繪製輕盈的筆觸。

提高重點顏色的彩度,拉開差距,營造變化感。

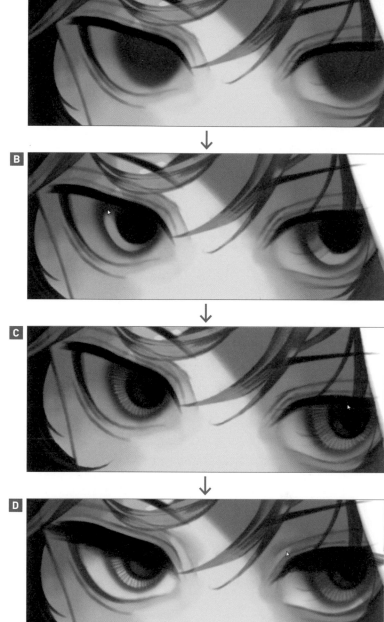

3-10 ▶ 繪製嘴唇

在線稿圖層上新增一個〔正常〕圖層,在嘴唇上疊加顏色。用滴管吸取顏色,添加偏藍的淡粉色,並修整嘴唇的形狀。

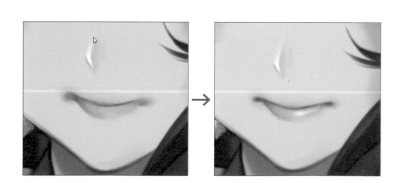

最後修飾

在最終修飾階段進行加工,增加效果。由於比較在意臉部的平衡,所以做了一些修正。

4-1 ▸ 增加蝴蝶

大致完成畫稿之後,請先另存新檔,再合併每一個主題物的圖層,以便後續作業。我想讓整體看起來更華麗,所以複製貼上更多的蝴蝶。利用〔變形〕工具,反轉或放大縮小,以調整蝴蝶的外觀。

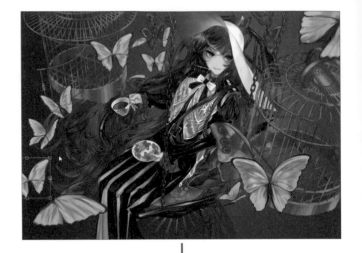

↓

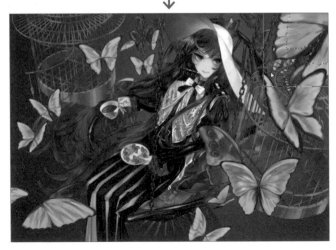

4-2 ▸ 修正臉部的平衡

兩眼的大小看起來似乎不太一樣,於是我修正了眼睛的大小。用〔選取〕工具單獨選取眼睛範圍,並且複製下來,再用〔變形〕工具調整形狀。這裡修正了整個右眼的大小,以及左眼珠的大小。修飾過程中如果形狀偏掉了,再用筆刷修整。

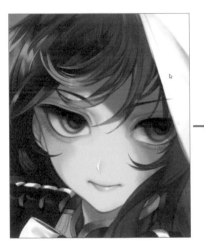 →

4-3 ▸ 增加效果

使用效果專用的材質 ，在整個畫稿上加入閃亮亮的效果。使用方法很簡單，只要在一個新圖層中匯入材質 A，依個人喜好將混合模式調成〔加亮顏色〕、〔線性加亮（增加）〕、〔濾色〕就好 B。如果有些地方不想加上閃亮效果，可搭配使用〔圖層遮色片〕。如果想提高閃亮的程度，請複製圖層，運用〔高斯模糊〕加以模糊，並且調整不透明度。順帶一提，我的pixiv裡有公開這個素材，歡迎自行取用。

詳細用法……「閃耀效果的使用方法」
　　　　　　https://www.pixiv.net/artworks/8210869
素材…………「閃耀效果」
　　　　　　https://www.pixiv.net/artworks/8210637

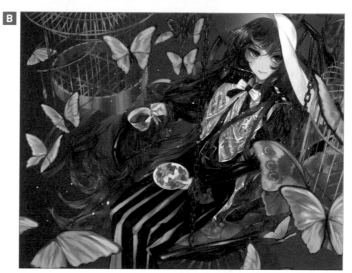

4-4 ▸ 最後加工

最後畫上眼睛的高光。加上藍色的光，營造蝴蝶的顏色在眼中閃爍的感覺 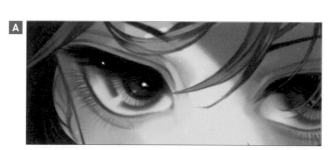。最後使用〔調整圖層〕的〔曲線〕調整顏色，大功告成 B。

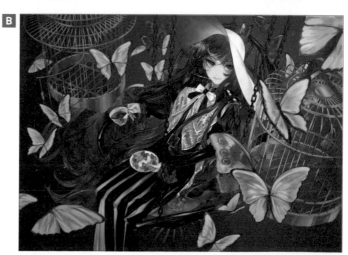

用灰階畫法上色

SPECIAL Lesson 3

這裡介紹的「灰階畫法」，是一種先在黑白素描底稿中畫出陰影，再進行上色的方法。

▼ 什麼是灰階畫法？

這個繪畫技巧原本是繪製油畫時，用來塗底色的方法。在電腦繪圖中，需要先在灰階影像中畫出陰影，然後在上面疊加有上色的〔色彩增值〕或〔覆蓋〕圖層。灰階畫法是一種很實用的技法，可以短時間完成厚塗插畫。

STEP 1

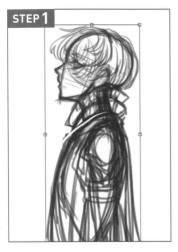

依照平常的習慣繪製草稿和底稿，完成輪廓的意象就行了。

STEP 2

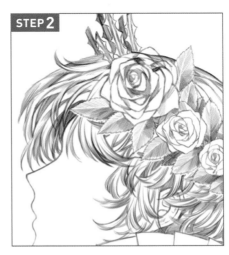

調整 筆刷 4-1 的〔流量〕，疊加鉛筆素描般的線條。線稿和陰影都要一起畫出來。

STEP 3

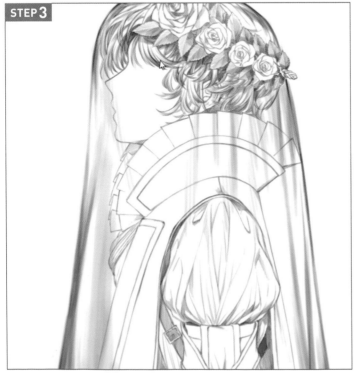

畫出蓋在人物身上的面紗。沿著因重力而產生的垂墜方向，將 筆刷 4-1 的〔流量〕調至30％，用筆刷輕輕疊加線條。

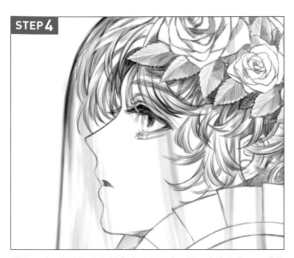

STEP 4

描繪眼睛。在這個階段刻畫睫毛和眼睛。雙眼皮的線條、下眼瞼的黏膜、臥蠶的線條上,都要加上陰影的細節。

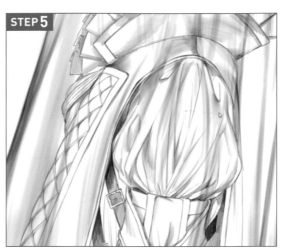

STEP 5

畫出蓬鬆的袖子。雖然已事先畫出布料皺褶的線稿,但如果作畫過程中發現畫起來不太順手,或是形狀不對,則用滴管吸取顏色並重新修正。

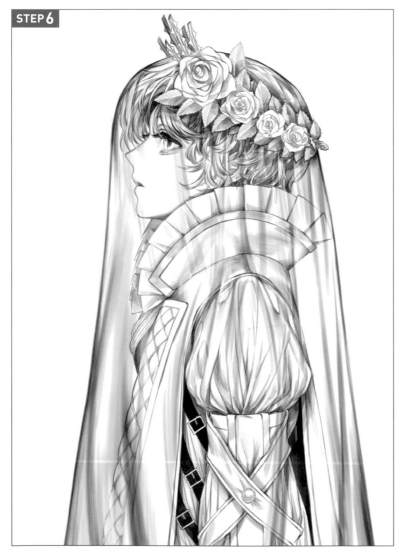

STEP 6

完成整體的繪製。畫陰影的時候,盡量只在線稿附近作畫,畫出受光照的亮部,需要留白的地方不要上色。觀察衣服的整體,確認皺褶集中在哪些地方,只在皺褶多的地方作畫,制定好上色的原則,畫起來會更順手。在心裡分清楚需要和不需要作畫的地方在哪裡,就是作畫的要訣。

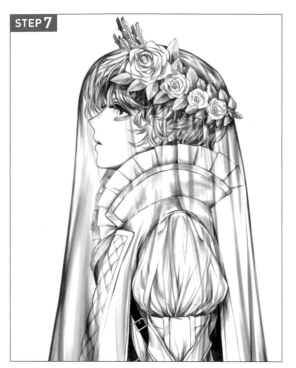

STEP 7

在黑白稿中疊加顏色。首先，將畫好的黑白稿改成〔色彩增值〕模式。如果有好幾張黑白稿的圖層，請先將圖層合併起來。接著使用〔漸層對應〕，將明暗度直接轉成別的顏色，修改整體的顏色。

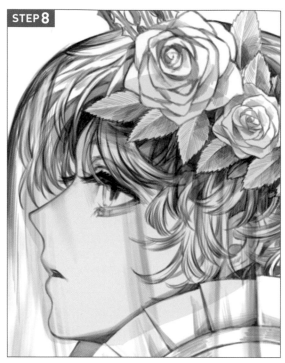

STEP 8

在目前的所有圖層下方，新增一個〔正常〕圖層，分別在不同部位上色。這時可以將各部位分成不同圖層，也可以全都畫在同一個圖層上。之後還會繼續疊加顏色，所以只要大致上色就好。

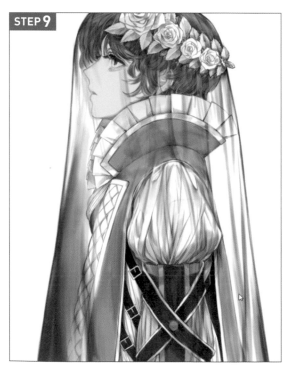

STEP 9

在各個部位上色時，也要留意陰影大概的樣子，在有陰影的地方上色。白色的區塊，我只在陰影的地方上色。灰階畫法在疊色的過程中，顏色本來就會變混濁，所以這個階段先不用管細部的色調，先在重要的地方上色。

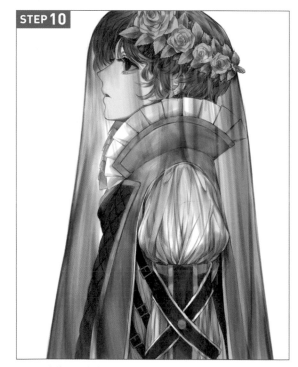

STEP 10

在黑白稿的圖層上方增加一個〔正常〕圖層，並著重於描繪面紗剪影上的線條。畫面紗時需注意，臉部附近的顏色盡量不要畫太深。

STEP 11

 →

用 筆刷 4-① 修整細部的形狀,並且仔細作畫。描繪嘴唇時,請用滴管吸取附近的顏色,留意嘴唇的弧度和陰影以修飾形狀。這時採用與黑白稿相同的畫法,以修整線稿附近的形狀為主。

STEP 12

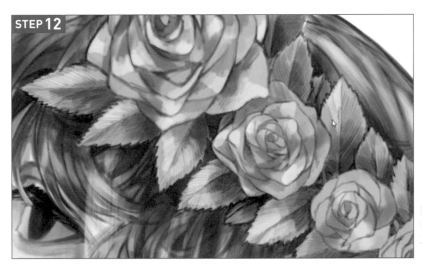

玫瑰的皇冠是具有光澤的金屬材質,一邊想像頭髮和面紗的顏色映在皇冠上,一邊加上顏色。有些地方的線稿顏色太顯眼,可以用 筆刷 3 加以修飾,並且暈染顏色。

STEP 13

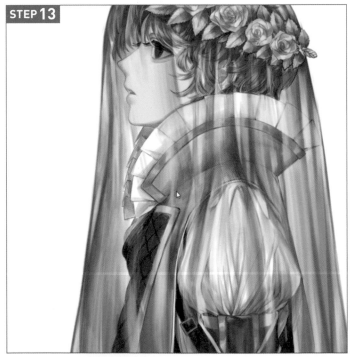

進一步修整面紗。許多地方混合了多種顏色,看起來有種混濁感,因此要調整陰影和色調,做出有強有弱的感覺。同時也要加上細部的皺褶,畫出更多小細節。

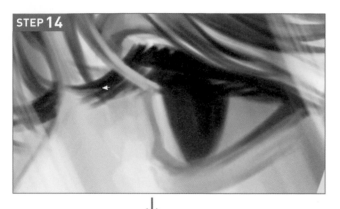

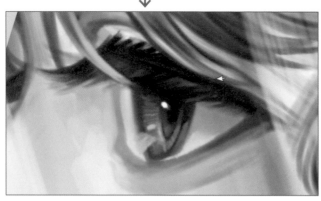

新增一個〔正常〕圖層，在眼睛和周圍加工。由於已先在黑白稿中畫好睫毛和瞳孔了，所以只需要添加色調並修飾形狀就行了。我在上色時將下眼瞼畫歪了，所以需要先修整臥蠶的形狀，再畫黏膜和下睫毛。眼睛的高光和虹膜也是之後再畫。

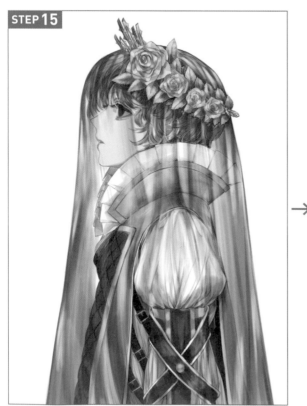

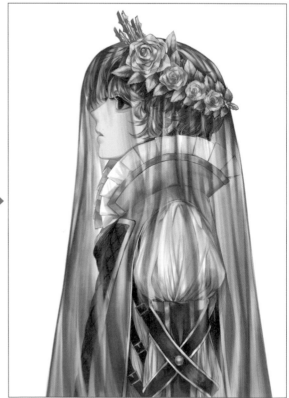

左圖是修整前的樣子，右圖則是經過修飾，並仔細加工後的樣子。將物體之間的界線畫清楚，加上強弱變化感，布料上的皺褶也要仔細修飾。

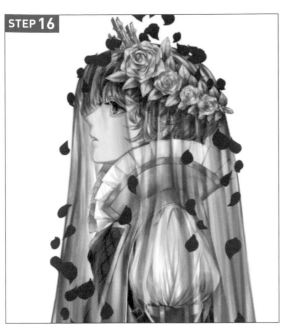

STEP 16

新增一個〔正常〕圖層，以〔套索工具〕或 筆刷 3 加上花瓣。有些
地方疊了太多花瓣，則用〔橡皮擦工具〕擦除。

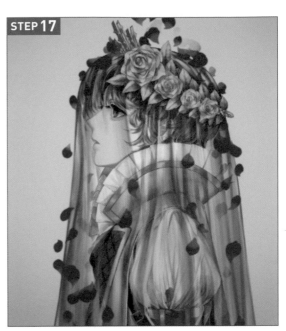

STEP 17

用〔漸層工具〕加強整體陰影的變化。新增一個〔色彩增值〕圖
層，加入漸層效果，並降低不透明度，使臉部附近更加明亮。

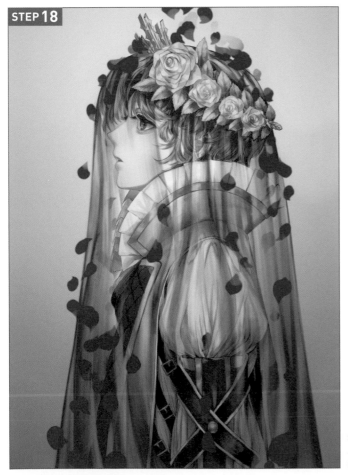

STEP 18

將花瓣的圖層移到最上面，營造
更鮮明的氛圍。最後，調整一下
整體的彩度，完成插畫。

CHAPTER 4-4

遮色片上色法

「天使們」繪圖過程

什麼是遮色片上色法？

遮色片上色法是一種注重效率的實用畫法。使用固
定的筆刷，在固定的圖層中繪製陰影，藉此提高作
業的效率。這種畫法很容易整理圖層、調整色彩，
在後期的修飾與加工，或是增加變化 方面都很方
便。繪製工作上的插畫時，非常推薦使用這種技
法。

關於作品

為了活用此技法在上色方面的優勢，我在插畫中加
入很多元素，比如格狀的玻璃圓頂、植物、複數人
物等。元素很多的畫稿必須利用圖層進一步管理，
若使用遮色片上色法，處理起來就會更輕鬆。我想
呈現出色彩豐富的畫面，於是畫了許多天使聚在一
起，帶點奇幻色彩的插畫。

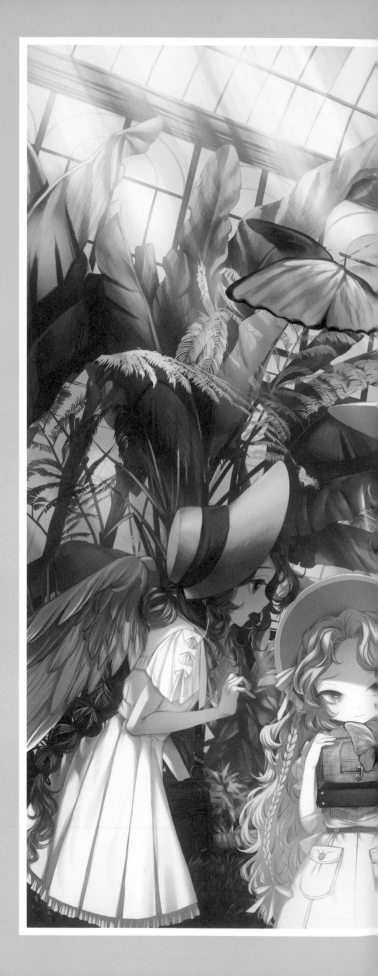

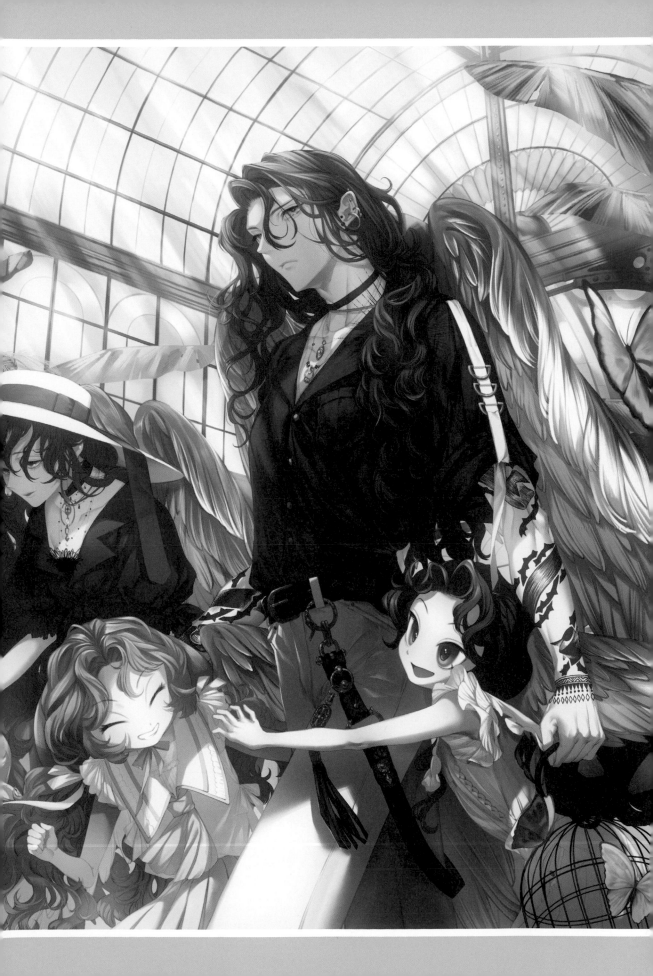

遮色片上色法的基本觀念

遮色片上色法是一種利用固定的原則來提升效率的畫法。因此，我們需要先了解基本原則有哪些。

▼ 圖層的彙整

目前為止學到的上色技法，都是將不同部位畫在不同圖層上，分開畫上不同部位的陰影。遮色片上色法和其他畫法一樣，剛開始都要區分各部位的顏色，並且建立底色圖層，但陰影則要統一畫在同一個圖層上。如此一來，即使插畫中的元素較多，也能有效快速地上色。此外，還要明確設定圖層的功能，以提高整理的效率。以作者的習慣來說，通常會分成「底色圖層群組」、「光影圖層群組」、「其他效果圖層群組」3大類。

$1-1$ ▸ 關於所有圖層的結構

A是範例插畫的圖層結構。位在畫面愈底下的事物，其圖層要放在愈下層的位置，這一點和目前學到的排序方式是一樣的；背景放在下面，人物則在上面。原則上，「底色圖層群組」一定要放在底色對應的「光影圖層群組」和「其他效果圖層群組」下面。此外，「光影圖層群組」和「其他效果圖層群組」的排列順序，則要依據我們想畫的效果來調動上下位置。只要先決定好原則並加以整理，即使圖層數量增加了，我們也能將注意力放在作畫上。

底色圖層群組

將線稿和各部位的底色圖層統整成一個圖層群組。這個圖層群組不畫光影，所以基本上不需要移動或操作。有一種情況例外，就是畫到一半想改動某個部位的顏色時，才需要操作此圖層群組。

光影圖層群組

此圖層群組會使用圖層遮色片功能，將畫著具體亮部和陰影的圖層統整起來。屬於此畫法中需要頻繁使用的群組，大多時候都在這裡作畫。下一頁會進行詳細的說明。

其他效果圖層群組

會用到曲線或調整功能，用於增添效果的群組。有需要的時候，就會在這裡增加效果，沒有特別的原則限制，不過還是要稍微整理一下。下一頁也會針對此群組進行詳細解說。

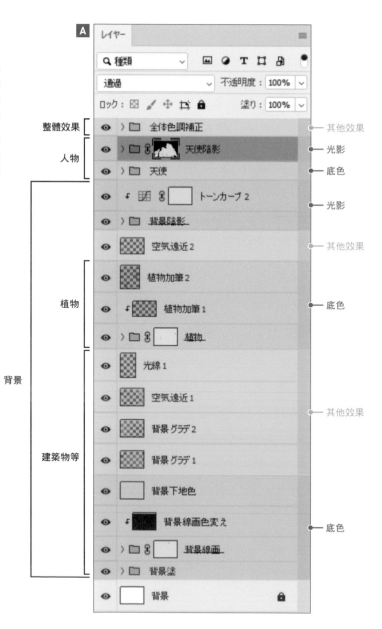

1-2 ▸ 關於光影圖層群組

主要功能為利用圖層遮色片上色。基本上，這個群組會用到圖層遮色片，在遮色片上作畫。不畫局部只畫整體時，或是在效果圖層上作畫時，則不需要使用圖層遮色片。另外，人物和背景混在一起會很雜亂，所以我準備了各自的資料夾。

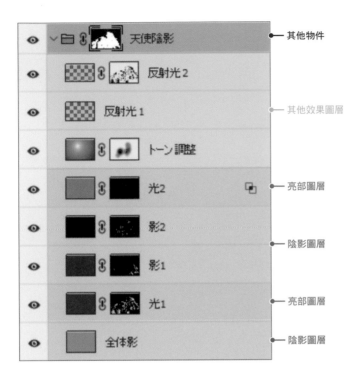

- 其他物件
- 其他效果圖層
- 亮部圖層
- 陰影圖層
- 亮部圖層
- 陰影圖層

亮部圖層

在亮部圖層使用〔加亮顏色〕或〔線性加亮（增加）〕混合模式。在這兩種混合模式中使用鮮艷或高明度的顏色，很容易出現過曝，請選擇明度或彩度偏低的顏色。基本上，我會在「亮部1（光1）」圖層中繪製亮部，不過像是頭髮或金屬這類對比較強的物體，則要畫在「亮部2（光2）」的圖層。

陰影圖層

陰影圖層分成2大類，一種是「整體陰影」圖層，用來繪製整個畫面的陰影；另一種則是用來畫具體陰影的「陰影1」，以及顏色更深的「陰影2」。混合模式選用〔色彩增值〕、〔加亮顏色〕或〔覆蓋〕。「整體陰影」圖層決定了整體的基本陰影色，所以我會在暫定顏色的階段認真挑選顏色。此外，「陰影1」和「陰影2」圖層幾乎不會用到100%的不透明度，需要邊上色邊調整。

其他效果圖層

其他效果的圖層中，首先會有調整整體陰影或色調的圖層。通常會使用到〔覆蓋〕和〔柔光〕2種混合模式；在極少的情況下，也會用到降低不透明度的〔正常〕圖層。其餘還有更改局部顏色的圖層，或是加入光線、閃爍效果、反射光等，用來表現光效的圖層。如果要表現這些效果，請選擇〔濾色〕、〔覆蓋〕或〔柔光〕混合模式。

這只是作者自己的上色原則，希望各位熟悉以後，能夠決定自己順手的上色原則。

1-3 ▸ 實際使用範例

實際觀察使用範例，更能從中看出圖層具有什麼樣
的功能，又能如何發揮其功用。接下來的課程將介
紹具體的作畫過程，不過在此之前，請先觀察插
畫，對圖層有個初步的想像。

只有底色圖層群組

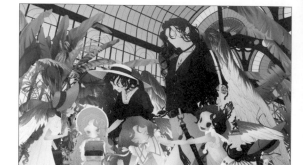

加上整體陰影

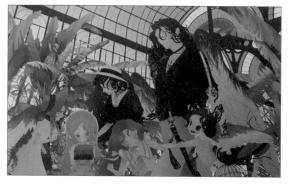

加上亮部1

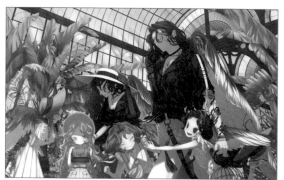

加上亮部 2

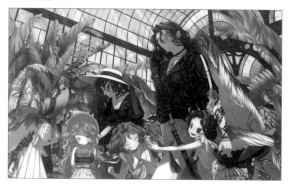

加上陰影1

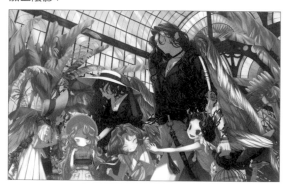

加上陰影 2

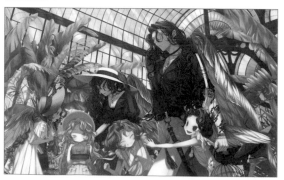

加上其他效果

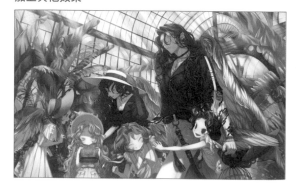

CHAPTER 4
Lesson

2

遮色片
上色法

決定構思

範例插畫的主題是來到植物園的天使。為體現遮色片上色法的優勢,我畫了
一幅元素很多的插畫。

2-1 ▸ 繪製線稿

我希望讀者第一眼看到這幅畫後,能產生「人物>背景的玻璃圓頂結構>
植物」這樣的印象,因此人物的線條比背景還細,而且畫得非常仔細。我
先用Photoshop繪製背景的線稿,再用CLIP STUDIO的〔透視尺規〕進行
變形與加工。至於植物的部分,我打算隨機應變,實際作畫時直接加上植
物,所以沒有準備線稿。

2-2 ▸ 分區上色

建立各部位的圖層並分開上色,採用與目前為止的繪圖過程相同的畫法。
因為植物沒有線稿,所以我參考了自己拍下的照片,以描圖的方式上色。
塗好所有部位的顏色後,制定每個圖層的名稱,分成不同資料夾。到目前
為止的流程都屬於建立「底色」的階段。

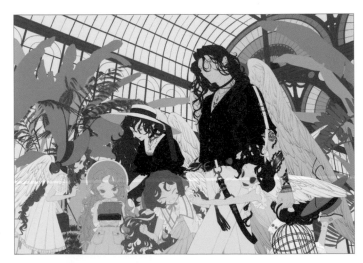

上色

首先，請整理一下暫定的顏色。描繪光影時，在沒有其他限制的情況下，所有操作都在圖層遮色片中進行。

3-1 ▶ 塗上暫定顏色

依照 **P.141** 的說明，分別建立人物和背景的「光影圖層群組」。然後使用有起筆與收筆效果的 **筆刷 2**，以粗略的筆觸塗上暫定顏色，以確認哪些地方受到光照，哪些地方有陰影。目前學到的上色技法如同著色本的上色方式，以線稿分區並依序上色，所以很容易理解。但是，一旦需要上色的區塊變多，就會愈來愈難管理。一次塗上亮部和陰影可以解決這個問題，但如果要統一上色，就必須掌握整體的陰影才行。為此，我們需要從暫定顏色的階段開始著手。

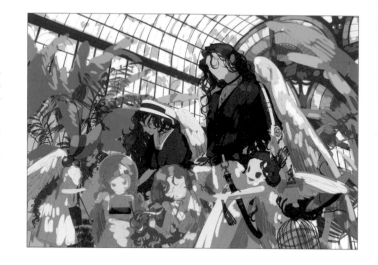

3-2 ▶ 增加漸層效果

畫好暫定顏色後，大致的畫面就完成了，接著將塗好暫定顏色的「光影圖層群組」隱藏起來。在每個部位的「底色圖層群組」中，留意光源位置，鋪上一層薄薄的漸層效果。此處作法和 **P.73** 動畫上色法相同。偶爾要將「光影圖層群組」顯示出來，一邊確認光影位置一邊作畫，藉此提高作品的完整度。此外，這時我也直接在底色圖層中，畫出與陰影無關的羽毛紋路。

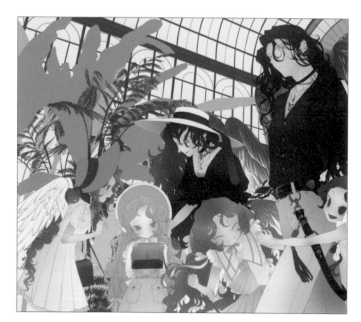

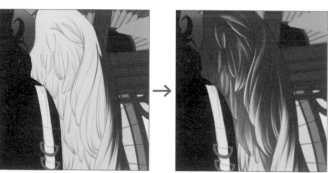

3-3 ▸描繪植物

植物的「底色圖層群組」是根據葉子的
形狀區分不同圖層。如果連葉脈或材質
都要畫在「光影圖層群組」裡，反而效
率不佳，底色圖層不用事先使用圖層遮
色片，直接上色就好。上色方式與厚塗
法相同，將筆刷 3 或筆刷 4-① 的流量設定
為80%左右，並且畫出植物。

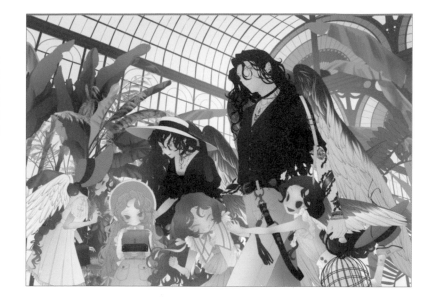

在陰影的地方添加水藍色或藍色，就能表
現出「光影圖層群組」所沒有的顏色變
化。

為了讓人物的輪廓看起來更清楚，我在人
物周圍加了淺藍色，藉此突顯出距離感。

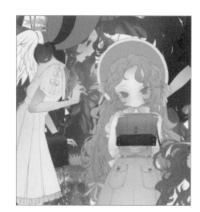

畫出更多植物。因為這裡畫的是遠景，所
以將筆刷 3 流量設定為50%左右，並且大
概塗上顏色。

3-4 ▸調整色調

畫到這個階段時，請將暫定顏色的圖層
顯示出來，並且調整色調。我想要提高
圖層的整體彩度，於是在圖層最上面新
增一個圖層，使用〔調整〕的〔色彩平
衡〕和〔曲線〕功能，進一步調整顏
色。

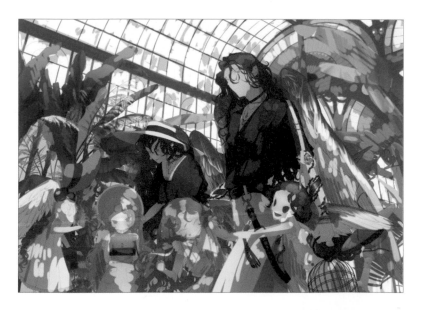

3-5 ▸ 描繪翅膀

從此步驟開始，我們將進行具體的描繪。
首先，從面積較大的翅膀開始作畫。描繪
光影的時候，一定要在遮色片中上色。用
滴管吸取重要的明度顏色，主要使用
筆刷 3，修飾暫定顏色，仔細地刻畫。基
本的作畫順序為畫出「明確的光影位置」
→「修整形狀」→「配合翅膀的形狀，暈
染光影的邊界」。

3-6 ▸ 描繪衣服

我想留下類似影線畫※（hatching）的筆
觸，所以選用 筆刷 3 粗略地暈染光影的邊
界，並且修飾衣服的形狀。我想讓人物更
顯眼，所以畫得很仔細。

※疊加平行線的繪畫技法。

3-7 ▸ 描繪大面積

面積大而清晰的亮部需要配合物體的形狀，仔細暈染明暗之間的界
線。在交界處使用 筆刷 5 搭配〔指尖工具〕，或是將 筆刷 4-❷、
筆刷 4-❸ 的流量調整至20～40%左右。

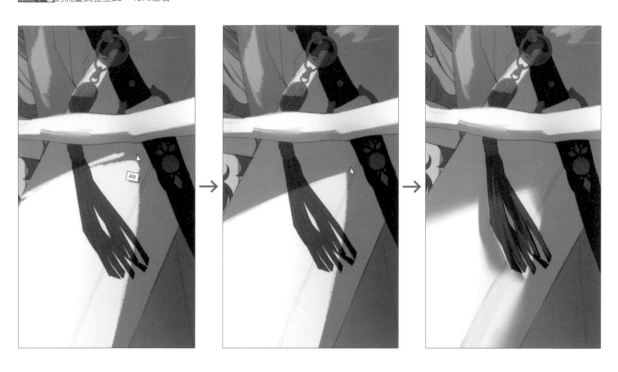

3-8 ▸ 描繪裙子

裙子也有很多亮部，作畫時需要調整光影的比例，調整到和其他
部分差不多的程度。

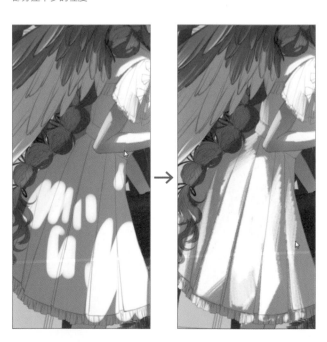

3-9 ▸ 描繪帽子

我想將帽子畫成編織帽，為了表現出網格的感覺，我採
用細線畫法，畫出交錯的線條。

刻畫細節和修飾形狀

完成暫定顏色的修整之後,接下來要進一步刻畫細節,加強插畫的品質。

4-1 ▸ 頭髮的細節

順著頭髮的流動方向調整形狀。不需要畫整個頭髮,主要著重在「髮尾」及「髮束間重疊處」的修飾。只要加強光影的明暗差異,髮流看起來就會更加明顯。

→

4-2 ▸ 衣服的細節

仔細修飾布料上的皺褶,提高完整度。需要留意袖子往上捲的地方,著重在此處皺褶的細節描繪,並且添加一些線稿中沒有的皺褶。

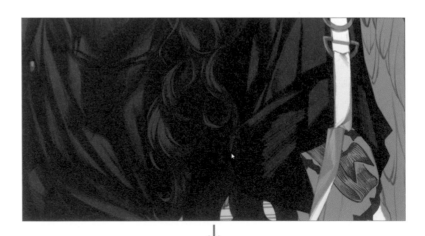

↓

4-3 ▸ 皮膚的細節

優先描繪出皮膚的立體感。我想表現出皮膚光滑的質感,因此以頭髮和布料的質感作為比對,用〔指尖工具〕改變皮膚的模糊程度。像是男性角色的手臂這種比較結實的地方,需要仔細地描繪輪廓 A。繪製肩膀這類具有弧度的地方時,則要增加模糊效果,畫出平滑的曲面 B。

4-4 ▸ 描繪局部光

局部小區塊的亮部上,可以在該處增加皺褶,表現出細節被刻畫出來的感覺。但附近的陰影不用畫得太仔細,請試著比較看看。

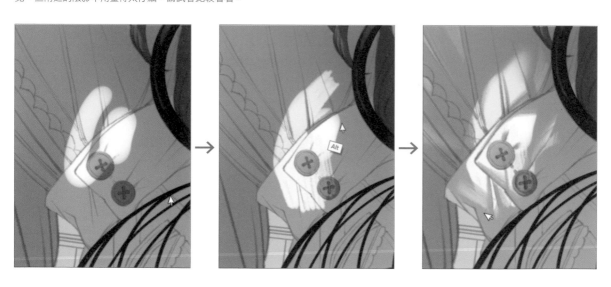

4-5 ▶ 圍巾的細節

圍巾打結處具有蓬鬆的立體感，必須運用素
描能力加以呈現。除了畫出皺褶之外，也要
確實將反光畫出來A。圍巾沒有打結的地方
也用同樣的方式作畫。請順著皺褶的方向運
筆B。

4-6 ▶ 荷葉邊的細節

因為線稿畫得很仔細，所以可以直接依照線
稿作畫。除了布料的皺褶之外，其他材質的
皺褶也有2種作畫模式。一種是預先在線稿
中畫出皺褶線條，另一種則是在上色時添加
皺褶。請視情況調整畫法，如果你擔心上色
時再畫皺褶會畫不好，那就在線稿階段先畫
好皺褶，上色時就能有所依據。

4-7 ▸ 描繪帽子

蝴蝶結

繪製帽子的蝴蝶結時，需要留意到上面纏著一塊布。我想表現出輕柔的麻料材質，所以不用模糊效果，而是用〔滴管工具〕吸取適合的顏色，並以影線畫法加以融合。

帽簷

我想修整材質的細節，因此使用 筆刷1 、筆刷4 或〔指尖工具〕模糊交界處，然後再用更細的交叉細線畫法※重新上色。

※線條交錯的影線畫。

調整色階

需要修改陰影的明度時，請使用〔色階〕。選擇欲修改明度的圖層遮色片，點選〔影像〕→〔調整〕→〔色階〕，在顯示出來的面板中進行調整。色階功能可用來調整明暗對比度，也可以讓明暗交界處看起來更清楚。

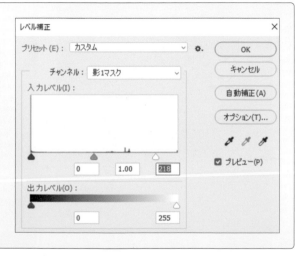

4-8 ▶ 增加陰影

皮膚和頭髮這種彩度偏高的部分，如果只在「陰影1」圖層中作畫，顏色會很混濁，所以需要建立一個陰影圖層「陰影2」，畫出更深的陰影。先將圖層填滿黑色，選擇〔覆蓋〕混合模式，不透明度設定在50％以下 。〔覆蓋〕的特性是能讓我們在不降低彩度的條件下作畫。耳朵、胸口、頭髮等部位會出現複雜的陰影，請運用此特性，在這些地方添加陰影。

4-9 ▶ 增加亮部

新增一個「亮部2」圖層，添加更多頭髮和金屬物件的光澤。為表現出發光感，請取消勾選〔圖層樣式〕中的〔透明形狀圖層〕，這個動作能夠將發光的質感表現出來。混合模式則採用〔加亮顏色〕，將〔填滿〕項目調降到80％ 。

4-10 ▸ 繪製背景

葉子的細節

暫時關閉圖層最上層的調整圖層，並且繼續作畫。葉子的部分，請在彙整了「底色圖層群組」的資料夾上新增一個〔正常〕圖層，使用剪裁遮色片，並在葉子上加工。

加入植物

背景的植物感覺太稀疏，所以我多加了一些植物上去。在「底色圖層群組」中新增一個〔正常〕圖層。

加入天空

在背景的「底色圖層群組」中，新增一個〔覆蓋〕圖層，運用漸層效果畫出天空。

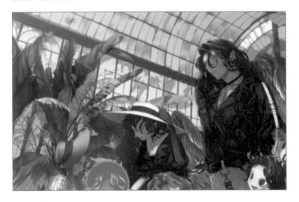

加入玻璃

在背景的「亮部1」圖層中，順著玻璃框架加入陽光，然後再用指尖工具塗抹，畫出具有光澤的玻璃質感。

加入遠近感

將一部分的遠景畫得更朦朧，就能表現出遠近感。越遠的地方彩度越低，明度變高，同時帶有一些藍色調。因此請在〔其他效果圖層〕中新增一個〔正常〕圖層，並且加上水藍色。

加入光線

在〔其他效果圖層〕中新增一個〔濾色〕圖層，以〔漸層工具〕畫出光線。降低不透明度，調整光線的強度，沒有被陽光照射到的地方則用〔橡皮擦工具〕擦拭。

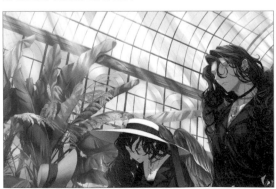

CHAPTER 4
Lesson

5

遮色片
上色法

最後修飾

最後使用濾鏡等工具，進行加工修飾。如果圖層太多了，請合併圖層。

5-1 ▸ 調整色調

調整人物的色調。新增一個調整色調專用的〔實光〕圖層 **A**，用〔漸層工具〕提亮上半部，將不透明度調到40%以下。

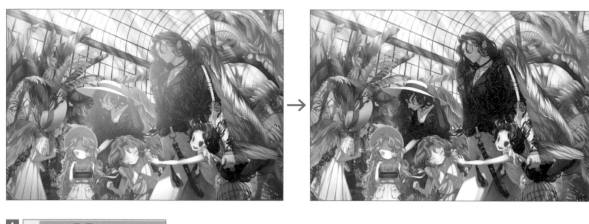

A ◉ 🔲 ⑧ 🎨 トーン調整

5-2 ▸ 提高光影邊界的彩度

提高光影邊界的彩度，可讓明暗對比差異更大，並且增加色彩數目。先取得「亮部1」圖層遮色片的選取範圍，在選取的狀態下，建立〔色相‧彩度〕的〔調整圖層〕 **A**。調高彩度之後 **B**，再次從新增的〔調整圖層〕的圖層遮色片中取得選取範圍，縮小1～2像素並刪除。（因為是在圖層遮色片上進行操作，所以其實刪除＝填滿黑色）如此一來，就只會在陰影的邊界留下圖層，如 **C** 圖所示，出現了光影的界線，也增加了色彩的廣度。

A ◉ 🔲 ⑧ 🔲 色相・彩度2

B

ナビゲーター	情報	プロパティ		≡

🔲 ⬤ 色相・彩度

プリセット： カスタム ⌄

✋ マスター ⌄

色相： ▽ -20

彩度： ▽ +64

明度： ▽ +6

154

5-3 ▸ 繪製眼睛

最後進行眼睛的繪製。基本的繪畫方式請參考材質上色法**P.105**，以及厚塗法**P.129**。在「底色圖層群組」中新增〔正常〕圖層，並在圖層中作畫。小孩子的眼睛比較大，過多的描寫反而會太搶眼，所以虹膜省略不畫。

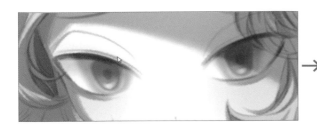 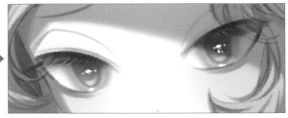

5-4 ▸ 加工

另外新增一個〔正常〕圖層，用尺寸較小的 筆刷 4-3 進行加工。

5-5 ▸ 加入蝴蝶

複製貼上厚塗畫法中的蝴蝶，這樣就差不多完成了，接著將圖層合併。

 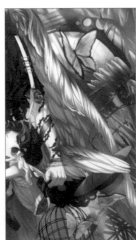

5-6 ▸ 加上濾鏡效果

為使整體意象更收斂，使用功能列表的〔濾鏡〕→〔CameraRaw濾鏡〕調整顏色。這個功能只能在RGB模式下使用，用CMYK模式的人請先暫時改成RGB。畫面中有很多朦朧的元素（例如光線），可使用〔去朦朧〕等功能，調高整體的對比彩度。最後，再修飾一下過曝的地方就完成了。

利用漸層調整色調

〔漸層工具〕是在書中經常用到的功能，讓我們一起了解用法，學習如何調整色調吧。

▼ 關於漸層工具

漸層工具共有 5 種樣式。我們可以從工具列底下更改指定顏色，使用〔漸層編輯器〕可以設定更多細節（點擊選項列中的漸層樣式，就會顯示出來）。想從預設樣式中挑選顏色時，或是將前景色改成透明時，請使用〔漸層編輯器〕。

漸層的種類

選項列

線性漸層

放射性漸層

角度漸層

菱形漸層

反射性漸層

線性漸層使用範例

〔線性漸層〕是用起來最簡單的漸層類型。採用〔柔光〕混合模式，不透明度設定為100%，試著做出由白色漸層至深藍色，中間夾著暖色調的漸層效果，營造出清涼的感覺。不過，頂部的純白色造成過曝現象，而底部則因為很暗，出現了一部分的全黑色。

放射性漸層使用範例

接著是經常會用到的〔放射性漸層〕。採用〔柔光〕混合模式，100%不透明度，由畫面的左上角開始，形成放射狀的暖色調，營造出夏季晚霞中，帶有黃色調的陽光意象。但是，由於整體的彩度過高，顏色的細微差異也因而消失。我們可以從範例中得知，〔漸層工具〕能大幅改變畫面的意象，但有時也會出現缺點，這時就必須進一步調整，比如降低圖層的不透明度。

關於漸層對應

〔漸層對應〕是一種依照插畫的明度來轉換顏色的功能。這裡將以〔新增調整圖層〕中的〔漸層對應〕進行解說。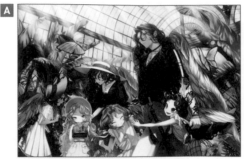是黑白影像的漸層對應。此功能會配合插畫的明度，將顏色轉換成黑白影像。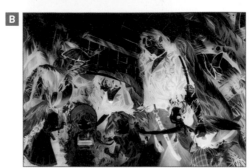則是勾選〔反轉〕後的狀態。將顏色列中的顏色反過來，顏色會反轉成底片的感覺。這是因為〔漸層對應〕顏色列中，左邊的暗色和右邊的亮色被調換了。與其單獨使用〔漸層工具〕，不如用〔漸層對應〕進行校正，此功能可在不影響插畫細節的情況下改變整體的色調。

漸層對應使用範例❶

範例使用的是〔漸層編輯器〕裡的〔Sepia-Cyan〕。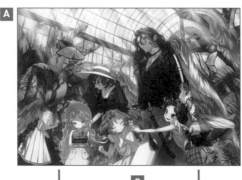是〔正常〕不透明度100%，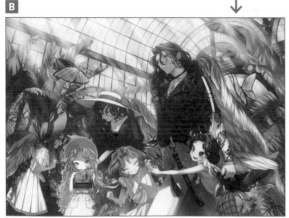是〔正常〕不透明度50%，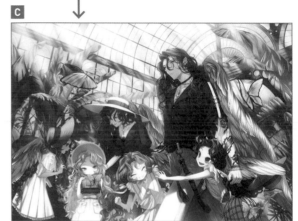是〔覆蓋〕不透明度100%。每一種設定都有些微的差異，但都不會影響到插畫的細節。

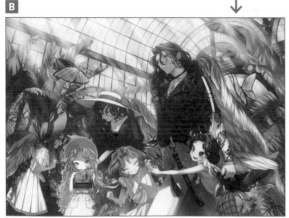

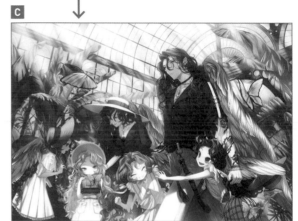

漸層對應使用範例 ❷

範例使用〔漸層編輯器〕裡的〔Yellow,Violet,Orange,Blue〕。 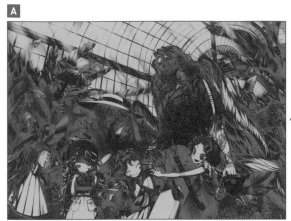 是〔正常〕狀態， 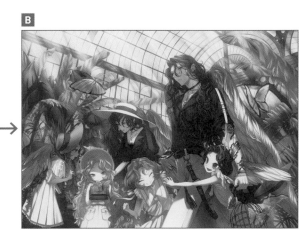 則是〔正常〕不透明度20％。雖然無法直接使用 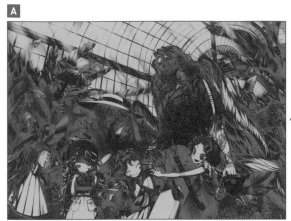，但如果調整成 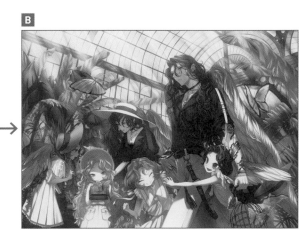，就能營造出帶有黃色調的底片風格。

A

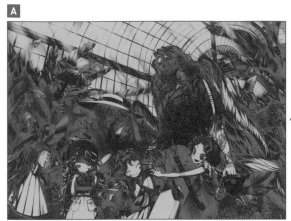

B

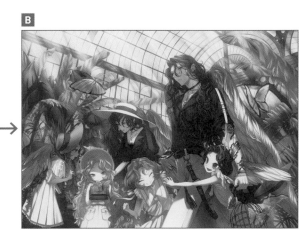

漸層效果不只能用在 2 種顏色，2 種以上的顏色也可以喔！

漸層對應使用範例 ❸

範例❷的 B 結合範例❶的 C，又能做出不一樣的感覺。依照示範的作法，互相搭配〔漸層對應〕，就能創造更多元的表現方式。在最終修飾階段校正色調時，利用多張〔調整圖層〕和〔漸層工具〕，就能拓展出無限多種風格。讓我們努力到最後一刻，修飾出意象更好的作品吧。

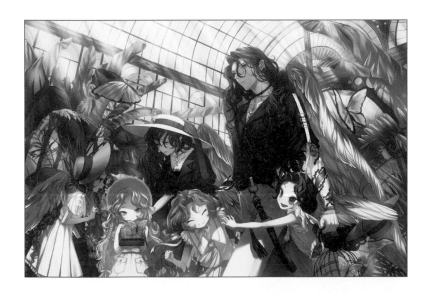

kyachi／著

畢業於女子美術大學設計科。於求學過程中參與社群網路
遊戲、書籍的插圖繪製工作。現為自由插畫師，同時於設
計專門學校擔任講師。著有「動きのあるポーズの描き
方」系列、「ドレスの描き方」（皆為玄光社出版）等多
本著作。為「pixiv sensei」監修教學內容，亦於插畫技
巧相關網站投稿文章。

twitter：@shirotumechika

pixiv ID：706721

增添角色魅力的上色與圖層技巧
角色人物の電繪上色技法

作　　者	kyachi	
翻　　譯	林芷柔	
發 行 人	陳偉祥	
出　　版	北星圖書事業股份有限公司	
地　　址	234 新北市永和區中正路 458 號 B1	
電　　話	886-2-29229000	
傳　　真	886-2-29229041	
網　　址	www.nsbooks.com.tw	
E－MAIL	nsbook@nsbooks.com.tw	
劃撥帳戶	北星文化事業有限公司	
劃撥帳號	50042987	
製版印刷	皇甫彩藝印刷股份有限公司	
出 版 日	2022 年 9 月	
I S B N	978-626-7062-03-6	
定　　價	450 元	

如有缺頁或裝訂錯誤，請寄回更換。

國家圖書館出版品預行編目（CIP）資料

增添角色魅力的上色與圖層技巧：角色人物の電繪上色技法／
kyachi著；林芷柔翻譯. -- 新北市：北星圖書事業股份有限公司,
2022.09
　　160面： 18.2×25.7公分
　ISBN　978-626-7062-03-6（平裝）

1.動漫 2.電腦繪圖 3.繪畫技法

956.6　　　　　　　　　　110018022